音乐欣赏

YINYUE XINSHANG

主编 张子鹏 乔绪吉

编写人员 康辰 王若 贾乙 李娇

苏州大学出版社
Soochow University Press

图书在版编目(CIP)数据

音乐欣赏 / 张子鹏,乔绪吉主编. —苏州:苏州大学出版社,2016.8(2021.6重印)
ISBN 978-7-5672-1773-7

Ⅰ. ①音… Ⅱ. ①张…②乔… Ⅲ. ①音乐欣赏 Ⅳ. ①J605

中国版本图书馆 CIP 数据核字(2016)第 178276 号

音乐欣赏

张子鹏　乔绪吉　主编

责任编辑　孙腊梅

苏州大学出版社出版发行
(地址:苏州市十梓街 1 号　邮编:215006)
苏州工业园区美柯乐制版印务有限责任公司印装
(地址:苏州工业园区娄葑镇东兴路 7-1 号　邮编:215021)

开本 787 mm×1092 mm　1/16　印张 9.25　字数 220 千
2016 年 8 月第 1 版　2021 年 6 月第 4 次修订印刷
ISBN 978-7-5672-1773-7　定价:28.00 元

苏州大学版图书若有印装错误,本社负责调换
苏州大学出版社营销部　电话:0512-67481020
苏州大学出版社网址　http://www.sudapress.com

前　言

　　本书为高等职业类学校公共基础课教材。全书共分四篇，从音乐多元化的角度出发，选用了体裁各异、风格多样的音乐作品，包括民族音乐、民族器乐等中国传统音乐内容，同时也涵盖了部分中外艺术歌曲、歌剧等大型音乐作品的赏析。本书内容丰富，涉及广泛，除了作为高等职业学校音乐欣赏课的教材之外，还可供广大音乐专业工作者和业余音乐爱好者参考。

　　本书由张子鹏、乔绪吉担任主编，各篇章分工如下：走近音乐——入门篇由张子鹏编写，美妙乐声——声乐篇由康辰编写，和谐之美——合唱与指挥篇由王若编写，悠扬乐韵——器乐篇由贾乙编写。

　　欣赏音乐是一种审美活动，我们应在欣赏音乐的过程中，辨别中国传统音乐与西洋音乐不同的韵味与风格。了解和品味各民族音乐之外，还要准确掌握各自的特征，不同的民族都有各自的民族音乐语言特色和风格，用耳、用心欣赏音乐语言的差异，更能领略其中的美妙与神奇。

　　我们在欣赏音乐的过程中，也应逐步加深对音乐家的生活背景、时代和艺术追求的关注和了解。从而，理解音乐家的创作个性和风格是与时俱进的，不是僵化或停滞不前的。

　　我们在欣赏音乐的过程中，要逐步深入音乐至善至美的境界中，加深对音乐作品的认识，通过对作品多种要素的把握与认知，达到对音乐作品思想内容和艺术美的认知目的。

　　我们在欣赏音乐的过程中，要用耳、用心去品鉴我国传统音乐的静逸、恬淡与禅意的朴质之美和偏重旋律的、多姿多彩的单线条韵味。与此同时，我们还应去对比和领略西洋音乐的华彩、浪漫和阔大悲怆之美，从中体味西洋音乐注重多声部层次的对比和协调。就其审美取向和技术品质而言，中国传统音乐与西洋音乐所处的文化背景截然不同，由此决定了它们艺术风格的差异，二者都经历了几千年的历史演变和积淀，西洋音乐的风格演变明显较大，而中国音乐也有相当漫长的历史时期，从近代起发生了较大的变化。新中国成立后，中国音乐的发展彻底改变了恒定模式的生存状态。而改革开放后，中国传统音乐不仅仍然保持了古典之美且更多地吸收了西洋音乐的精髓成为多元素的现代中国音乐，使其显得多姿多彩，达到了空前无比的质和量的飞跃与升华。

　　总之，音乐欣赏是一个由浅入深的过程。欣赏音乐的阶段不同，所带来的思想内容也就不尽相同。在音乐欣赏的审美过程中，内心体验与认知活动总是结合在一起的。从感性认识到理性认识的这一发展过程不会僵化，我们对音乐的理解也将会是永无止境的！

<div style="text-align:right">

编　者

2016.1.20

</div>

目 录

走进音乐——入门篇

第一章　音乐理论基础知识 ··· 3

　第一节　音的认识 ·· 3
　第二节　五线谱 ·· 6
　第三节　简谱 ·· 9
　第四节　节奏与节拍 ·· 10

第二章　音乐欣赏的基本条件 ··· 13

　第一节　音乐听觉的能力 ·· 13
　第二节　音响感知的能力 ·· 13
　第三节　内心情感的能力 ·· 14

美妙乐声——声乐篇

第三章　民歌 ·· 17

　第一节　中国民歌 ·· 17
　第二节　外国民歌 ·· 22

第四章　电影音乐 ·· 26

　第一节　电影音乐概述 ·· 26
　第二节　电影歌曲欣赏 ·· 29

第五章　艺术歌曲 ·· 37

　第一节　艺术歌曲概述 ·· 37
　第二节　中国艺术歌曲 ·· 38

第六章　流行音乐 ·· 44

　　第一节　中国流行音乐 ·· 44
　　第二节　欧美流行音乐 ·· 47

和谐之美——合唱与指挥篇

第七章　合唱 ·· 57

　　第一节　什么是合唱 ·· 57
　　第二节　合唱的种类、声部与队形 ································· 75
　　第三节　分声部合唱训练 ··· 79

第八章　指挥 ·· 98

　　第一节　什么是指挥 ·· 98
　　第二节　指挥的任务、基本姿势及图式 ························ 101

悠扬乐韵——器乐篇

第九章　中国民族乐器与乐曲 ·· 107

　　第一节　吹奏乐器 ·· 107
　　第二节　弹拨乐器 ·· 113
　　第三节　拉弦乐器 ·· 119
　　第四节　打击乐器 ·· 122

第十章　西洋乐器 ·· 128

　　第一节　弦乐器 ·· 128
　　第二节　管乐器 ·· 130
　　第三节　打击乐器 ·· 135
　　第四节　键盘乐器 ·· 139

走进音乐

入门篇

第一章 音乐理论基础知识

第一节 音的认识

一、音

音即"律音",是具有单一基频的声音。纯律音(或纯音)具有近似于单一的谐振波形。这种律音可由音叉产生。乐器则可产生复杂的律音,这些复杂的律音可以分解成一个基频以及一些较高频率的泛音。音是一种物理现象。由于物体振动所产生的声波,通过空气传到耳膜,经过大脑的反射被感知为声音。因此,"音"是一个广泛的词,它包括自然界中所有能作用于大脑的音响,当然也包括音乐中所运用的音与非音乐中所运用的音了。

音分乐音和噪音两种。

乐音:振动起来是有规律的、单纯的,并有准确的高度(也叫音高)的音,我们称它为乐音。

噪音:没有一定高度的音。振动既无规律又杂乱无章的音,我们称之为噪音。

以上是从物理学的角度区分乐音与噪音,除此之外,还可从环境角度区分乐音与噪音。

从环境的角度看,凡是让人在生活、工作等过程中感觉到心情舒畅、内心愉快的声音都被称为乐音。反之,让人产生厌恶、烦躁等消极情绪的声音则被称为噪音。

二、乐音定义

发音物体通过有规律地振动而产生的具有固定音高的音被称为乐音。如钢琴、小提琴、二胡等都是能发出乐音的乐器。乐音是音乐中所使用的最主要、最基本的材料,音乐中的旋律、和声等均由乐音构成。

1. 乐音三要素

从声学的分析角度,乐音有三个主要特性:即响度(又称音强)、音调(又称音高)和音色,称为乐音三要素。

简谱视唱练习一:

1=C 2/4 | 1 1 2 | 3 3 4 | 5 5 6 6 | 7 7 i | i i 7 | 6 6 5 | 4 4 3 3 | 2 2 1 ‖

简谱视唱练习二:

1=C 2/4 | 1 2 3 4 | 5 5 | 6 6 6 6 | 5 - | 6 6 6 6 | 5 - | 4 4 | 3 3 3 | 2 2 2 2 |
1 3 5 | 4 4 | 3 3 3 | 2 2 2 2 | 1 1 1 ‖

2. 乐音体系、音列、音名、唱名和简谱

乐音体系:在音乐中使用的有固定音高的音(即乐音)的总和称乐音体系。按现在通用的十二平均律,从最低音(每秒振动 16 次左右)到最高音(每秒振动 4186 次),整个乐音体系中约有 97 个音。

音列:乐音体系中的音,按照上行(从低到高)或下行(由高到低)的次序排列起来的音叫作音列。

我们在钢琴上可以明显地看出乐音体系中所使用的音和音列。现代标准钢琴是音域最宽的乐器,有 88 个键,能奏出 88 个音高不同的乐音,也就是说,钢琴有 88 个音高各不相同的音。除此之外的音很少用在音乐中。

音名:用 C、D、E、F、G、A、B 来标记基本音级的,叫作音名。

唱名:用 do、re、mi、fa、sol、la、si 作为音级名称的名称,叫作唱名。

简谱:用 1、2、3、4、5、6、7 标记音高,叫作简谱。

图 1-1 为音名、唱名、简谱的对照图。

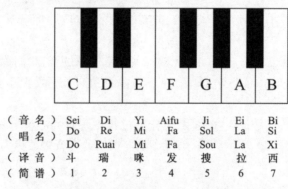

图 1-1 音名、唱名、简谱对照图

3. 半音、全音、音组

半音:半音不是指某个音,而是指两个音(包括黑键)之间的关系,钢琴上相邻两音之间的关系称为半音。

全音:由两个半音构成的音,叫作全音。

图 1-2 为一个八度内半音、全音的结构图

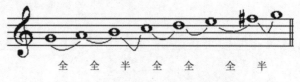

图 1-2 一个八度内半音、全音结构图

音组:在乐音体系中包含有八十多个音,仅用七个基本音级是很难区分的。为了区分不同音高的音,于是便产生了音的分组,这就是音组,如图1-3所示。

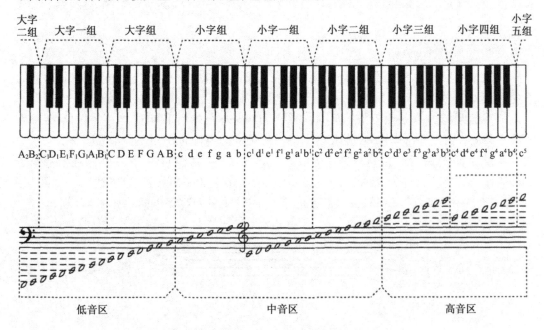

图1-3 音区、音组图

简谱视唱练习三：

$1=C$ $\frac{2}{4}$ 1 3 4 | 5 5 | 6 7 1 6 | 5 - | 5 1 7 6 | 5 3 | 2 3 4 5 | 3 - | 3 2 1 2 |

3 4 5 | 6 6 7 1 | 2̇ - | 3 2̇ 1̇ | 7 6 5 | 3 5 | 1̇ - ‖

简谱视唱练习四：

$1=C$ $\frac{2}{4}$ 1̇ 7 2̇ | 1̇ 5 | 6 6 5 4 | 3 1 | 1̇ 7 2̇ | 1̇ 5 | 6 6 5 4 | 3 1 | 4 6 6 4 |

3 3 5 3 | 2 2 5 4 | 3 1 1 | 4 6 6 4 | 3 3 5 3 | 2 2 5 4 | 3 1 1 ‖

4. 音域和音域在生理上的区别

音域:指人声或乐器所能达到的最低音至最高音的范围。各音区的特性音色在音乐表现中有着重大的作用。高音区一般具有清脆、嘹亮、尖锐的特性,低音区则往往给人以浑厚、厚重之感。

音域在生理上的区别:声带较薄的人天生音域要高一些,反之则低一些。先天带来的优势是很明显的,但后天也可以练习,主要是通过练声或哼鸣,在掌握好基本要领后,刻意练习音高,比如可以先听一下中央C,然后哼唱 1 3 5 3 1 - ‖ 2 4 6 4 2 - ‖ 3 5 7 5 3 - ‖ 4 6̇ | 1̇ | 4 - ‖,这样一点点往上拔,拔到临界为止,每天坚持练习,音域就会逐渐变高。要想把音域扩宽,必须要熟悉真假声的转换和运用。

第二节　五线谱

一、五线谱

五线谱是目前世界上通用的记谱法,它在五根等距离的平行横线上,标以不同时值的音符及其他记号来记载音乐的。用来记载音符的五条平行横线叫作五线谱。

五线谱,顾名思义是由五条平行的"横线"和四条平行的"间"组成的,它们的顺序是由下往上数的。由于音符非常多,所以"线"与"线"之间的缝隙也绝对不能浪费,"线"与"线"之间叫作"间",这些"间"也是自下往上数的。最下面一条线叫作"第一线",往上数第二条线叫作"第二线",再往上数是"第三线""第四线",最上面一条线是"第五线"。同"线"一样,最下面的一间叫作"第一间",往上数是"第二间""第三间""第四间",如图1-4所示。

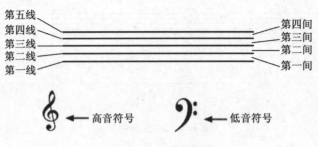

图1-4　五线谱及谱号

如果线和间不够使用,可在五线谱上方或下方增加线和间,加线及加间分别被称为上加第一线、上加第一间、下加第一线、下加第一间等。

1. 谱号、调号

（1）谱号

音乐中指写在五线谱最左端,用以确定谱表中各线间的具体音高位置的符号。一般有高音谱号（G谱号）、低音谱号（F谱号）、中音谱号（C谱号）等,如图1-5所示。其中,高音谱号最常见,低音谱号只在音域宽的乐器上呈现,而中音谱号则是为管风弦等三排式音域准备的。

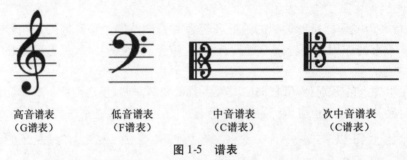

高音谱表　　低音谱表　　中音谱表　　次中音谱表
（G谱表）　　（F谱表）　　（C谱表）　　（C谱表）

图1-5　谱表

高音谱号:又叫"G"谱号。用它来记写的谱表叫作高音谱表。中央C（dol）在下加一线上。第二线,也就是画高音谱号时起笔的那条线,规定音高为G（sol）,所以,高音谱号

也叫作"G"谱号。

高音谱号的写法是：从第二线向左上起笔，一气画下来。

低音谱号：音乐谱号，表示五线谱第四线为F，也被称为"F"谱号，谱号为英文花体"F"。

低音谱号的写法是：从第四线上画起，先画一个小小的圆点，然后紧贴第五线，顺时针画半个圆，穿过第四线向左一撇，到第二线止住。最好在第三间和第四间里各点一个小小的圆点。上加一线是中央C（dol）。

中音谱号：中提琴、大提琴等中音乐器经常用到。谱号为英文字母花体"C"。表示五线谱中间的第三线为C（dol）。

次中音谱号：与中音谱号（C谱号）形状相同，为英文字母花体"C"。谱号中央所对应的线（或间）为小字一组的C（dol）音。与中音谱号在五线谱中的位置不同，次中音谱号的中央对应第四线，读谱规则是第四线为中央C，一般应用于大提琴、巴松等乐器的高音区记谱。在一些难度较高的长号曲目中，普遍使用次中音谱号，如《F大调奏鸣曲》等。

五线谱书写时每行都要在谱表的最左端写上谱号。如一行五线谱中间改变谱号时还需临时改写新的谱号。

书写谱号的正确方法，如图1-6所示：

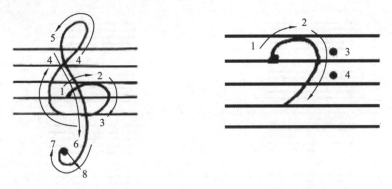

图1-6　高低音谱号书写方法

（2）调号

按照一定的次序和位置记在五线谱谱号的后面，这些记号叫作调号。调号总是只用同类的变音记号，即升记号或降记号，具体可参照图1-7。

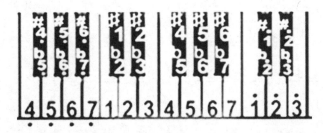

图1-7　调号变音记号参考图

简谱视唱练习五：

1=C 2/4 11 46 | 53 42 | 11 55 31 | 66 5 | i 56 | 56 56 | 53 42 |

1 1 | 11 46 | 53 42 | 1 - ‖

简谱视唱练习六：

1=C 2/4 6 i 5 | 6 i 5 | 65 35 | 32 1 | 6 i 56 | i 2 65 | 52 53 | 32 1 ‖

2. 音符、休止符

音符：用来记录不同时值长短音的进行的符号。有符头和符干，八分音符以及拍节时值更小的音符含符尾。音符包括三个组成部分，即符头、符干和符尾。以节拍的多少来划分音符的种类，如全音符为四拍，二分音符为二拍等。

休止符：用以记录不同长短音的休止的符号。

音值的基本相互关系：每个较大的音值和它最近的较小的音值的比例是2∶1。例如，全音符等于两个二分音符，全休止符等于两个二分休止符等。具体见下表。

音符名称	写法	休止符名称	写法	时值（以四分音符为一拍）
全音符		全休止符		四拍
二分音符		二分休止符		二拍
四分音符		四分休止符		一拍
八分音符		八分休止符		半拍
十六分音符		十六分休止符		四分之一拍

简谱视唱练习七：

1=C 2/4 33 35 | 63 5 | 32 35 | 1 - | i 35 6 | i 6 53 | 21 32 | 1 - |

65 6 i | i 65 | i 35 6 | i 6 53 | 21 32 | 1 - ‖

简谱视唱练习八：

1=C 2/4 i 6 i | 5 - | 35 23 | 5 - | i 3 ̇2 ̇3 2 ̇1 | i 36 | 5 - | i 66 i 3 |

53 | 56 53 | 21 23 | 5 i | 5 i 32 | 1 - ‖

第三节 简　　谱

一、简谱

简谱是一种记谱法。由于它简单明了、通俗易懂，在记谱、读谱时比较方便，因此在我国广泛流传。在简谱体系中不存在谱号问题。它的音高是通过音符和调号来表示的。简谱中的拍号和五线谱一样，用分数标记，它和调号一起记在乐曲名称的左下方，先记调号后记拍号。乐曲名称的右下方则记录词曲作者的姓名。

在简谱体系中，表示音的高低的基本符号，用七个阿拉伯数字标记。

写法：　1　2　3　4　5　6　7
唱法：dol　re　mi　fa　sol　la　si

以上各音的相对关系都是固定的，除了 3 和 4、7 和 i 是半音外，其他相邻两个音都是全音。

为了标记更高或更低的音，则在基本符号的上面或下面加上小圆点。

在简谱中，不带点的基本符号叫作中音，在基本符号上面加上一个点叫作高音，在基本符号下面加一个点叫作低音。

二、音符

在简谱中，记录音的高低和长短的符号，叫作音符。而用来表示这些音的高低的符号，是 7 个阿拉伯数字。

音符和音高紧密相连，音符的数字符号如 1、2、3、4、5、6、7 表示不同的音高。在钢琴键盘上可以很直观地理解音符和音高。广义上说，音乐里总共就有 7 个音符。

音乐中的音符除了有高低之分外，还要表示时值的长短。

利用拍子可表示音符的长短，表示音乐的长短需要有一个相对固定的时间概念。音符可分为全音符、二分音符、四分音符、十六分音符、三十二分音符等。在这些音符里面最重要的是四分音符，它是一个基本参照度量长度，四分音符为一拍。这里的一拍是一个相对时间度量单位。一拍的长度没有限制，可以是 1 秒，也可以是 2 秒或半秒。假如一拍是一秒的长度，那么两拍就是两秒；一拍定为半秒的话，两拍就是一秒的长度。一旦这个基础定下来，那么比一拍长或短的符号时值就相对容易确定了。

用一条短横线"—"在四分音符的右面或下面来标注，可以定义该音符的长短。下表列出了常用音符和它们的长度标记。

音符名称	写法	时值
全音符	5 − − −	四拍
二分音符	5 −	二拍
四分音符	5	一拍

续表

音符名称	写法	时值
八分音符	5	半拍
十六分音符	5	四分之一拍
三十二分音符	5	八分之一拍

横线有标注在音符后面的,也有标注在音符下面的,横线标记的位置不同,被标记的音符的时值也不同。从上表中可以发现一个规律:要使音符时值延长,在四分音符右边加短横线"－",这时的短横线叫作延时线,延时线越多,音持续的时间(时值)越长。相反,音符下面的横线越多,则该音符时值越短。

三、简谱的优缺点

简谱有它的优点,但也有它的缺点。例如,记合奏合唱,它就不像五线谱在视觉上那么清楚,而记钢琴谱几乎是不可能的。过去有人认为简谱简单、不科学,因而否定了简谱在现实音乐生活中的重要作用,那是错误的。应该承认:简谱对音乐的普及和推广,做出了重大的贡献。

简谱视唱练习九:

1=C 2/4 2 3 1 | 2 - | 2 3 1 | 2 - | 2 1 6 | 1 6 2 | 2 1 6 | 1 - | 6 2 1 2 |

6 2 1 2 | 5 2 | 5 2 | 2 1 6 | 5 1 6 5 | 1 5 6 | 1 - ‖

简谱视唱练习十:

1=C 2/4 2 3 1 | 2 3 1 | 6 1 6 3 | 5 6 5 | 3 5 5 5 | 5 2 | 1 - | 6 6 1 | 6 5 3 |

5 - | 5 - | 5 6 1 | 3 - | 3 3 | 2 2 3 | 5 5 | 3 5 3 2 | 1 6 3 2 | 1 - ‖

第四节　节奏与节拍

一、节奏

将长短相同或不同的音,按一定的规律组织起来叫作节奏。

二、节拍

在音乐中,指有一定强弱区别的一系列拍子的强拍与弱拍有规律的循环重复出现。处在重音位置的单位拍叫作强拍,处在弱音位置的单位拍叫作弱拍。

单拍子:乐曲或歌曲中,音的强弱有规律的循环出现,就形成节拍。例如 $\frac{2}{4}$ 拍: ●○●○(注:●表示强拍,○表示弱拍),每小节第一拍是强拍,第二拍是弱拍。$\frac{3}{4}$ 拍: ●○○●○○,每小节的第一拍是强拍,第二、第三拍为弱拍。

复拍子:每小节有一个强拍、若干个次强拍。例如 $\frac{4}{4}$ 拍:●○◐○ ●○◐○,每小节第一拍是强拍,第三拍是次强拍,第二、第四拍是弱拍。每小节有两个或两个以上的不同类型的单拍子组成,有两个或两个以上的强拍,这样的复拍子叫作混合复拍子。常见的如 $\frac{5}{4}$ 拍,有 ($\frac{2}{4}+\frac{3}{4}$) 或 ($\frac{3}{4}+\frac{2}{4}$) 两种形式,它的强弱规律如下:

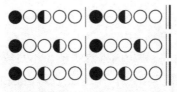

注:●强拍、◐次强拍、○弱拍

每一种拍子,它的强弱规律是不同的,从下表中可以了解常用拍子的种类。这里以音 5(sol)为例:

拍类		音符	强弱规律	拍号	读法
单拍子	一拍	5	●	$\frac{1}{4}$	四一拍
	二拍	5 - 5 -	●○	$\frac{2}{2}$	二二拍
		5 5	●○	$\frac{2}{4}$	四二拍
	三拍	5 5 5	●○○	$\frac{3}{4}$	四三拍
		5 5 5	●○○	$\frac{3}{8}$	八三拍
复拍子	四拍	5 5 5 5	●○◐○	$\frac{4}{4}$	四四拍
	六拍	5 5 5 5 5 5	●○○◐○○	$\frac{6}{8}$	八六拍

节奏和节拍在音乐中是交织在一起的,它们以音的长短和强弱,有规律地贯穿在音乐作品之中。

三、拍、拍子、拍号

拍:用某一时值的音符(常用的有二分音符、四分音符、八分音符)表示节拍的单位。

拍号:每小节有几个单位拍就称几拍子,表示不同拍子的符号叫作拍号。拍号写在谱号和调号(升记号或降记号)的右面。

掌握读谱前,首先要掌握节奏,要掌握节奏,则要能准确地击拍。击拍的方法是:手往

下拍是半拍,手掌拿起是半拍,一上一下是一拍。节拍符号:前半拍♩后半拍♩。一拍为♩。节奏符号:用 X 表示,念"da"。先熟悉节奏和节拍,再口念节奏一起进行练习。

例如,图1-8 是 $\frac{2}{4}$ 拍,表示一个四分音符为一拍,每小节两拍。X 表示四分音符,即一拍;X 表示八分音符,即半拍,X－表示二分音符,即二拍。

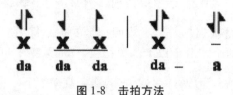

图1-8　击拍方法

四、小节线、小节、终止线

小节线:在强拍前面用来划分节拍的垂直线称为小节线。

小节:两条小节线之间的部分称为小节,它是表示由强拍开始到后一个强拍前为止的部分。

终止线:用来表示全曲结束的两条小节线,右边一条略粗于左边的一条,表示乐(歌)曲到此结束,如图1-9 所示。

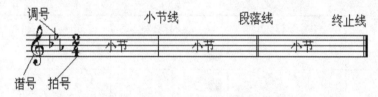

图1-9　小节线、小节、终止线的表示图

五、弱起小节

一般来说,歌(乐)曲多数是从强拍开始的,但也有部分歌(乐)曲是从弱拍或次强拍开始的。从弱拍或次强拍起的小节叫作弱起小节(或称为不完全小节)。弱起小节的歌(乐)曲的最后结束小节也往往是不完全的,首尾相加其拍数正好相当于一个完全小节。

简谱视唱练习十一:

1=C $\frac{2}{4}$　5 4 6 | 5 - | 5 4 6 | 5 - | 5 6 5 4 | 3 2 3 4 | 3 2 1 - | 5 4 6 | 5 - |

5 4 6 | 5 - | 5 6 5 4 | 3 2 3 4 | 3 - | 2 - | 1 - ‖

简谱视唱练习十二:

1=C $\frac{2}{4}$　1 1 1 7 | 1 6 | 5 5 5 6 | 5 3 | 4 4 4 3 | 2 5 | 3 3 2 2 | 1 1 | 1 6 |

1 5 | 6 5 4 3 | 5 - | 4 3 | 2 5 | 1 - | 1 - ‖

第二章　音乐欣赏的基本条件

音乐欣赏的基本条件是要有一个良好的音乐听觉能力。音乐是听觉的艺术,良好的音乐听觉能力是准确、深刻地欣赏音乐的基础。良好的音乐听觉能力包括对音乐音响的辨别、感受和记忆能力以及在此基础上逐步形成的内心听觉能力,这些能力可以引起欣赏者的情感体验,使欣赏者伴随音响感知和情感体验产生丰富的想象与联想,将音乐作品的内涵在欣赏者的内心听觉中创造性地再现,给音乐作品恰当、理性的评价。所以说,良好的音乐听觉能力是音乐欣赏的前提和核心。

第一节　音乐听觉的能力

音乐的听觉有两种:一种是外在听力,就是听到一个人演唱或演奏出的声音;另一种是内在听力,就是想象着音乐应有的样子。二者既是音乐欣赏心理活动的体现,也是音乐经验积累的结果。只要具备正常的听觉器官,人人都能具有一般的听觉能力。然而,一般声音听觉能力和音乐的听觉能力是两种不同的概念。前者是先天具备的,而后者则需要经过有目的的训练才能具备。

所谓音乐听觉能力就是"音乐感受能力",这种感受能力是在多听、多想的基础上提高的,音乐听觉能力会影响一个人对音乐作品的理解以及对不同类型音乐作品的评判态度。由于音乐给予人们的感受首先是情绪上的反映,如愉快、烦躁、激动等,而情感又是人们对于客观事物所持某种态度的反映,如喜、怒、哀、乐等,所以,音乐欣赏的重要通道是借助于音乐听觉的情感体验。从音乐欣赏的心理因素来看,欣赏是接受环节,它不是以表演或为获得某种具体成果为目的,而是聆听者结合自己的主观经验,通过内心听觉引起回忆、想象及联想等,丰富自己从欣赏音乐中获得的情感体验,这也是通过音乐听觉能力对音乐作品进行再创作的行为。

第二节　音响感知的能力

音响感知是指通过音乐欣赏者的听觉而获得的对音乐音响及结构形式完整的接受。在音乐欣赏的感知活动中,音响感知是整个音乐欣赏的前提和基础,音乐欣赏中一切感情体验与形象联系都以音响感知为基本,如果离开了对音乐音响及其结构形式的感知,就谈不上对音乐作品的进一步欣赏。音乐作品的实际音响是以节奏、旋律、和声等音乐诸要素相互参与、相互合作,经人为的艺术加工而形成的"声音工艺品",我们的耳朵可以直接感觉到,但我们的耳朵必须是经过训练且能分辨音乐的耳朵,否则,就难以接受、理解这种音响外层的"工艺品"。具体说来,音乐音响的感知能力主要体现在以下几个方面。

1. 对音乐音响的辨别能力

这是指对音乐的音高、节奏、力度、音色等基本要素的辨别能力,如果欣赏者具备了对这些音乐要素的辨别力,也就具备了音响感知的基础。《淮南子》中就曾记载,"六律具存而莫能听者,无师旷之耳也。""师旷之耳"就是能辨别音响的耳朵。如果一个人 $\frac{2}{4}$ 拍和 $\frac{3}{4}$ 拍子都分不清,他就很难分辨出进行曲和圆舞曲的不同音响效果;如果欣赏者对各种乐器的音色缺乏辨别力,那就会影响他对于管弦乐作品的欣赏。因此,培养对音乐的辨别力,对音响感知具有首要意义。

2. 对音乐音响的感受能力

音乐音响的感受力包括旋律感、节奏感、多声部的音乐感以及对乐曲结构的整体感知等几个方面。其中旋律感主要是对不同旋律的特点进行感受,并由此达到对旋律美以及对其中蕴含的感情内容的体验。节奏感决定着音乐的表情性质和风格特征,要获得音乐的美感,就必须培养起良好的音乐节奏感。多声部音乐手法广泛应用于合唱、键盘音乐、管弦音乐领域,只有具备多声部音乐感,才能懂得各声部的组合和音乐的和声效果。对乐曲结构形式的整体认知是把音乐的各种要素合成至完整的乐曲的感知活动,实现完美的音乐感知。

3. 对音乐的注意力和记忆力

音乐是时间的艺术,音乐的音响材料是在时间中展现并随着时间的运动转瞬即逝。注意力能始终保持对音乐的新鲜感,记忆力能使音乐留下深刻印象并使音乐的进行得以延伸。如果欣赏者在欣赏过程中没有对音乐的高度注意力和记忆力,就不可能得到对音乐的整体认知。

第三节　内心情感的能力

古代文化理论家刘勰说:"夫缀文者情动而辞发,观文者披文以入情。"意思是说创作者是由于情感的激发而创作作品,而听众是通过作品体验其中感情的。欣赏音乐要通过音响感知较准确地体会到作品所表达的情感内涵。

欣赏音乐的过程,就是情感体验的过程,它既是欣赏者对音乐的情感内涵进行体验的过程,同时也是欣赏者自己的情感和音乐中表现的情感相互交融、发生共鸣的过程,在这个过程中,良好的音乐听觉能力将会给欣赏者带来深刻的情感体验,主要表现在以下两点。

第一,准确、深刻、细致地体验音乐作品的情感内涵。有了良好的音乐听觉能力,结合对旋律、和声、节奏、速度、力度、音色、曲式、体裁等音乐要素以及音乐以外的文字因素等表现手法的理解,可以正确理解音乐。前文说过,音乐是听觉艺术,良好的音乐听觉是正确欣赏音乐的基础,我们无法想象不能辨别音高、节奏、音色的人能从音乐中获得深刻的情感体验。

第二,紧密结合欣赏者的生活体验及情感欲求。良好的音乐听觉能力可以将欣赏者迅速带入音乐意境之中,使欣赏者紧密结合自己的生活体验欣赏音乐,获得更深刻的情感体验。

美妙乐声
声乐篇

第三章 民 歌

第一节 中国民歌

我国民歌有着悠久的历史,远在原始社会里,我们的祖先就在狩猎、搬运、祭祀、娱神、仪式、求偶等活动中开始歌唱。中国民歌是劳动人民集体的口头诗歌创作。民歌,即民间歌谣,其歌词属于民间文学中的一种形式,能够歌唱或吟诵,多为韵文。中国民歌是我国民族民间音乐体裁的一种,是人民群众在生活实践中经过广泛的口头传唱,而产生和发展起来的歌曲艺术。

我国各民族蕴藏的民间歌谣极其丰富,从《诗经》里的《国风》到新中国成立后搜集出版的各种民歌选集,数量相当多。至于当今仍流传于民间的传统歌谣和新民歌,更是浩如烟海,这些民歌就形式而言,汉族的除了民谣、儿歌、四句头山歌和各种劳动号子之外,还有"信天游""爬山歌""赶五句"以及"四季歌""五更调""十二月""十枝花""盘歌"等各具特色的多种样式。

中国民歌内容丰富,种类繁多,按照体裁可以分为三大类:号子、山歌、小调。

号子的歌唱方式,主要是"领、合"式,即一人领,众人合;或者众人领,众人合。在节奏较缓的劳动中,领句较长,合句稍短。而在较为紧张的劳动中,领句、合句都十分短促。

号子又称劳动号子,是一种伴随着劳动而歌唱的汉族民歌。由汉族劳动人民在生产劳动过程中创作演唱,并直接与生产劳动相结合而成。传统的劳动号子按不同工种可分为搬运、工程、农事、船渔和作坊五类。搬运号子指在人力直接负担重物的运输劳动过程中所唱用的,包括装卸重物、挑抬重物、推车拉碌等劳动号子;工程号子指在建筑(造房、修路、开河、修田等)、开采(采石、伐木等)工程等协作性强的劳动中(如打夯、打硪、打桩、撬石、打锤等)所唱用的号子;农事号子专指在农业劳动中,音乐节奏与劳动节奏紧密结合,有较强的实用性功能的民歌,主要有车水号子、打粮号子等;船渔号子指唱用于水运、打鱼、船务等水上劳动过程中的号子;作坊号子有盐工、木工、榨油、榨菜、打蓝(染料制作)等号子。

山歌是指人们在田野劳动或抒发情感时即兴演唱的歌曲。它的内容广泛,结构短小,曲调爽朗,情感质朴,高亢,节奏自由。

山歌,主要集中分布在高原、内地、山乡、渔村及少数民族地区,流传极广,蕴藏极丰富。山歌是中国民歌的基本体裁之一。泛指流传于高原、山区、丘陵地区,人们在行路、砍柴、放牧、割草或民间歌会上为了自娱自乐而唱的节奏自由、旋律悠长的民歌。近些年有音乐家和学者认为,草原上牧民传唱的牧歌、赞歌、宴歌,江河湖海上渔民唱的渔歌、船歌,南方一些地方婚仪上唱的"哭嫁歌",也都应归属于山歌。

中国山歌的流传分布主要集中在内蒙古高原、西北黄土高原、青海高原、新疆高原、西南云贵高原、秦岭大巴山区、大别山区、武夷山区、西藏高原一带。其中最有代表性的传播区及其品种有：内蒙古草原的各种"长调"歌曲，晋、陕、内蒙古西部的"信天游""山曲""爬山调"，宁、甘、青地区汉、回等族的"花儿"，新疆各民族的"牧歌"，陕南、川北的"姐儿歌""茅山歌""背二哥"，大别山区的"慢赶牛"，江、浙一带的"吴山歌"，赣、闽、粤交汇区的"客家山歌"，云、贵、川交界地带的"晨歌"（又名"神歌"）、大定山歌、弥渡山歌及各少数民族山歌，各藏族聚居区的"藏族山歌"及两广的各少数民族山歌等。

小调，中国汉族民歌体裁类别的一种。一般指流行于城镇集市的汉族民间歌舞小曲。经过历代的流传，在艺术上经过较多的加工，具有结构均衡、节奏规整、曲调细腻、婉柔等特点。汉族民间俗称很多，如小曲、俚曲、里巷歌谣、村坊小曲、市俗小令、俗曲、时调、丝调、丝弦小唱等，小调是晚近才通用的一种统称。

小调是产生于群众日常生活如休息娱乐、集庆等场合中的民间歌曲，它的流传最为广泛、普遍，形式较规整，表现手法较多样，具有曲折、细致的特点。小调产生在人们劳动之余，一般有两种场合：一是休息或从事家务劳动的时候，人们常常用小调来咏叹自己的心思，美化自己的生活环境；二是集体娱乐在街头巷尾、酒楼茶馆或者逢年过节、婚丧喜庆等时候，用以消遣助兴。小调的音乐表现特点是：表达的途径比较曲折，常常寓意于叙说故事，或寄情于山水风物，或借助于传说古人，婉转地表现出内心的意思来；表现方法比较细腻，较善于表现矛盾复杂的心情、含蓄内在的隐衷和曲折多层的事物发展过程；形式比较规整化、修饰化。小调可分为北方小调和南方小调两类，如流行于北方的《小白菜》《花蛤蟆》《三十里铺》等。

【中国民歌欣赏】

船工号子
——电影《漩涡里的歌》插曲

廖云、子农 词
常苏民、陶嘉舟 曲

||: 1̇ 5 3 5 6·6 5̃ 3 (2 3) | 3·5 2 3 5 ⁵3̃ 3·3 2 1 (6̣ 1) |

1. 穿恶 浪呃， 踏 险 滩乃，

(1̇ 6̣ 1̇)

2. 闯漩 涡哟， 迎 激 流哎，

6̣ 5 1 2·2̃ 1 6 (1 2) | 6·5 3 2 3 ⁵3̃ 5·5 3 2 1 (6̣ 1) :||

船工一 身 都 是 胆 罗。

(1 6̣ 5 5 ⁵5̃ 2·2̃ 1 6)

水 飞 千 里 船 似 箭 罗。

渐加快

$\frac{3}{4}$ 3 2 1 2 1 6 (6̣ 6̣) | 3 2 1 2 1 6 (6̣ 6̣) | 6 5 3 6 5 3 (2̣ 2̣) |

乘 风 破 浪（嘛） 奔 大 海呀（嘛） 行 船 哪怕（嘛）

渐加快

6 5 3 6 5 3 (2̣ 2̣) | $\frac{4}{4}$ 6·5 3 6·5 3 6·5 3 6·5 3 |

路 途 难哪（嘛） 么 哦 咳！ 么 哦 咳！ 么 哦 咳！ 么 哦 咳！

快一倍 ♪=♩ 紧张、顽强地

$\frac{2}{4}$ 6·3 6·3 | 6·3 6·3 | 6 - | 6 3 2 1 | 6 (3 2 1 | 6 3 2 1) ||

么 哦！ 么 哦！ 么 哦！ 么 哦！ 么 哦 咳！

康定情歌
（小调）

四川民歌

1 = F $\frac{2}{4}$

稍慢 饱和地

3 5 6 6 5 | 6·3 2 | 3 5 6 6 5 | 6 3· | 3 5 6 6 5 | 6 3 2

1. 跑马溜溜的 山 上一朵溜溜的云哟， 端端溜溜的 照 在
2. 李家溜溜的 大 姐人才溜溜的好哟， 张家溜溜的 大 哥
3. 一来溜溜的 看 上人才溜溜的好哟， 二来溜溜的 看 上
4. 世间溜溜的 女 子任我溜溜的爱哟， 世间溜溜的 男 子

音乐欣赏

```
5 3 2 3 2 1 | 2 6· · 6 2· · | 5 3· · 2 1 6· · | 5 3 2 3 2 1 | 2 6· · ‖
```

康定溜 溜 的 城 哟，月亮 弯 弯， 康定 溜 溜 的 城 哟！
看上溜 溜 的 她 哟，月亮 弯 弯， 看上 溜 溜 的 她 哟！
会当溜 溜 的 家 哟，月亮 弯 弯， 会当 溜 溜 的 家 哟！
任你溜 溜 的 求 哟，月亮 弯 弯， 任你 溜 溜 的 求 哟！

北京的金山上

(山歌)

1 = C 4/4

优美、赞颂

藏族民歌
马倬 编词

```
(6 1 2 3 6 1 2 3 | 3 5 6 1 2 2 1 1 6 | 6 - - 6 6) | 6 6 1 3 3 2 |
```

1. 北 京 的 金 山 上
2. 北 京 的 金 山 上

```
1 2 3 2  2 1 1 6 | 6 - - 1 | 3 2 1 6  1 2 3 | 6  1 2 6 6 5 5 3 |
```

光 芒 照 四 方， 毛 主 席 就 是 金 色 的 太
光 芒 照 四 方， 毛 泽 东 思 想 哺育我们成

```
3 - - - | 6 6 5 3 6 6 5 3 | 6 6 6 1 3 3 2 2 | 2 1 1 6 | 6 - - - |
```

阳。 多么温暖多么慈祥，把翻身农奴的心儿 照 亮。
长。 翻身农奴斗志昂扬，建设 社 会 主义的新 西 藏。

```
1 6 1 2 3 6 6 5 3 | 3 5 6 1 2 2 2 2 1 1 6 | 6 - - -‖
```

我 们 迈步 走 在 社会主义幸福的大 道 上。
颂 歌 献给毛主 席，颂歌献给中国 共 产

```
6 - - 2 1 1 6 | 2/4 6 6 6 0 ‖
```

党。 哎， 巴 扎 咳。

注："巴扎咳"即衷心感谢的意思。

小河淌水
（山歌）

1=♭E 2/4 3/4 4/4

较慢 节奏自由、抒情地

云南民歌

6— | 6 1 2 3 | 3 2 1 6 | 3 2. 2 1 6 6. | 6 1 6 5 | 3 2 5 6. |

1.哎！月亮出来亮汪汪 亮汪汪， 想起我的阿哥在
2.哎！月亮出来照半坡 照半坡， 望见月亮想起我的

6 5 3 2 | 6— | 6 2 2 6 | 3 2 1 6 | 3 2. 2 1 6. | 2. 1 6 |

深　　山；哥像月亮天上走 天上走， 哥啊，
阿　　哥；一阵清风吹上坡 吹上坡， 哥啊，

3 2 1 6 | 3 2. | 1 6.6 | 6 1 6 5 | 3 2 5 6. | 6 5 3 2 | 6— |

哥啊，哥　啊！ 山下小河淌水清 悠　　悠。
哥啊，哥　啊！ 你可听见阿妹叫 阿　　哥？

3— 3 2 2 | 6— — — ‖

哎　啊哥！

在那遥远的地方
（山歌）

哈萨克斯坦民歌
王洛宾　改编

1=A 4/4

(3 5 | 6 5 #4 3 5 6 6 5 4 | 3 5 5 #4 3— | 3 5 6 5 3 2 3 2 1 2 |

3 5 1 2 3 2 1 7 3 | 6— —) 3 5 ‖: 6 5 #4 3 5 6.54 | 3 5 5 #4 3— |

1.在那 遥远的地　方　　有位好姑娘，
2.（她那）粉红的小　脸　　好像红太阳，
3.（我愿）抛弃了财　产　　跟她去放羊，
4.（我愿）做一只小　羊　　跟在她身旁，

```
| 1.2.3.        | 4.
3 5 6 5 3  2 3 2 1 2 | 3 5 1 2 3 2 1 7 | 6 - - 3 5 ‖ 6 - - -
人们走过  她的  帐房都要回头留恋地张望。2.她那   上。
她那活泼  动人的眼睛好像晚上明媚的月亮。3.我愿
每天看着那粉红的小脸和那美丽金边的衣裳。4.我愿
我愿她拿着细细的皮鞭不断轻轻打在我身

                              渐慢
3 5 6 5 3  2 3 2 1 2 | 3 5 1 2 3 2 1 7 | 6 - - - ‖
我愿她拿着细细的皮鞭 不断轻轻打在我身   上。
```

赶 牲 灵

（山歌）

1 = C 2/4

陕北民歌

```
(2 2 ‖: 2 2 5 | 2 1 2 | 1 6 5 | 2 1 | 2. 5 5 | 1 7 6 | 5 - | 5 -)
 5 5 1 | 6. 5 3 2 | 2 1 | 2 - | 2 - | 6 5 | 2. 1 6 5 | 5 -

1.走头   头的那个骡子儿哟，   三盏盏的（那个）灯，
2.白脖子的那个哈巴  哟，   朝南（得的）（那个）咬，
3.你若是  我的哥哥  哟，   招一招（的）（那个）手，

                                          1.2.
5 2 2 | 2 2 5 | 2 1 2 | 1 6 5 | 2 1 | 2. 5 5 | 1 7 6 | 5 -

（哎呀）带上（哟）那个 铃子儿（哟噢）哇 哇（得的）（那个）声。
（哎呀）赶牲 灵的那人儿（哟噢）过（呀）来 了。
（哎呀）你不 是我的哥哥（哟噢）走 你（得的）（那个）

                3.
5 (2 2 | 1 5 - | 5 ‖
路。    路。
```

第二节　外国民歌

世界各个民族都有自己的民歌，它不但可以经受时代和历史的筛选而长存，更能够跨越国家和民族的疆域而远播。茫茫世界，纵然远隔千山万水，但人们的心，却是相互呼应

的。各民族、国家、地区的优秀民歌,都蕴涵着人民的愿望和心声。对于民歌的概念,某些国家同我国一样,主要是指劳动人民集体创作的歌曲,但在另一些国家,将个人创作的民间格调的歌曲和个人创作且已在民间广泛流传的歌曲也称为民歌。

世界各民族的民歌,反映着各自的历史、文化、风俗、生活和自然环境,由于民族性格和文化传统的不同,各国民歌又具有各不相同的风格、体裁和形式。世界各族人民的民歌都是在不同时代产生的,所以有古老的农民歌曲,也有近代的市民歌曲和现代民歌。

世界民歌如:日本民歌《樱花》、俄罗斯民歌《喀秋莎》、意大利民歌《桑塔·露琪亚》、《啊,朋友!》、加拿大民歌《红河谷》、朝鲜民歌《阿里郎》。

纺织姑娘

俄罗斯民歌
何燕生 译词
张 梅 配歌

三 套 车

俄罗斯民歌
高 山 译词
宏 扬 配歌

桑塔·露琪亚

意大利民歌
邓映易 译配

深深的海洋

南斯拉夫民歌
李宝树 译配

1 = D 3/4

```
 5 | 3 - 3 | 2 - ⁳²̇ | 1̇ - - | 1̇ - 1̇ | 7 - 2̇ | ⁱ²̇1̇ - 6 | 5 - - | 5 - 1̇ |
1. 深深的海    洋，  你为何  不平静？       不
2. 年轻的海    员，  你真实地 告诉我，       可
3. 啊，别了，欢 乐！ 啊，别了， 青春！       不

 5 | 5 - 5 | 4 - ⁵⁴ | 3 - - | 3 - 6 | 5 - 7 | 6 - 4 | 3 - - | 3 - 6 |
```

```
| ⁱ²̇7 - 2̇ | 1̇ - 6 | 7 - 5 | 4 - 5 | 7 7 6 | 5 - 4 | 3 - - | 3 0 1̇ ‖
  平静    就像我  爱人那  一颗动  摇的    心。        不
  知道    我的爱  人他如  今在    哪里？              可
  忠实的  少年抛  弃我，叫 我多么  伤          心！    不

| 5 - 7 | 6 - 4 | 5 - 3 | 2 - 3 | 5 5 4 | 3 - 2 | 1 - - | 1 0 6 ‖
```

```
2.
| 3 - - | 3 0 ‖
  心。
  里？
  心！

| 1 - - | 1 0 ‖
```

第四章 电影音乐

第一节 电影音乐概述

电影音乐是20世纪新出现的音乐体裁,有音乐的一般共性,又有自己的特性,在当代人的文化生活中占有重要地位。电影音乐是电影的重要组成部分,是电影的诠释纽带。一首好的电影音乐,对整个影片起着至关重要的作用。通常一部电影会由多首音乐相衬,以更好地衬托出电影需要表现的内容。

电影音乐不是纯音乐,它是为电影作品而存在的音乐。

电影音乐的构成主要包括:主题音乐、背景音乐、叙事性音乐、情绪音乐、节奏气氛音乐以及时空过渡的连续音乐,等等。

电影音乐的片段性、不连续性和非独立性特征成为它区别于其他音乐的重要标志。

电影作品中的音乐,一部分是参与故事情节的有声源音乐,在画面中可以找到发声体,或与故事的叙述内容相吻合;另一部分是非参与故事情节的无声源音乐,主要起渲染情绪、突出主题、刻画人物的作用。

电影是音画艺术,眼睛和耳朵两个器官是在第一时间接收信息的。人们坐在电影院里看电影的一大原因,就是想享受听觉刺激。电影能从无声发展到有声,这也正是人们对动效和声音的需求,期望能有除了摄影美术之外的表达形式。那些好莱坞大片,从开始到结束,大量的音乐充实着剧情的发展,甚至于当电影出现某种色调时,音乐都能起到对角色塑造的作用。

电影具备多种节奏功能,比如主观节奏、客观节奏、导演心理节奏和观众心理节奏等。只有音乐这种形式和电影在节奏上是非常统一的,其他艺术形式就略差一些。音乐可以通过不同的节奏和语言,来表达电影节奏,迎合故事不同的风格、场景。从某种程度上说,音乐对电影的作用是任何形式都不能替代的。如放映《加勒比海盗》的同时,将国际声道的声音频道全部关掉,结果不出20分钟,有人就看不下去了。

为电影而创作的音乐,是电影综合艺术中的一个重要组成部分。它的演奏通过录音技术与对白、音响效果合成一条声带,随电影放映而被观众所感知。电影音乐的主要特征是视听统一的综合性。电影基本上是一种视觉艺术,但听觉要素也是不可缺少的重要辅助部分。电影音乐与对白、旁白、音响效果等其他声音因素结合后,如与画面配合得当,能使观众在接受视觉形象时,补充和深化对影片的艺术感受。电影音乐如脱离画面单独存在,则失去其视听统一的综合功能。但特别完整的片断,仍可作为独立的音乐作品予以演奏和欣赏。

一、电影音乐的表现方式

电影音乐是在影片中体现影片艺术构思的音乐,是电影综合艺术的有机组成部分。它在突出影片的抒情性、戏剧性和气氛方面起着特殊作用。电影音乐已经成为一种新的现代音乐体裁。

电影成为综合艺术之后,电影音乐虽然仍保持着本身所具有的艺术表现的特殊性。但是,在表现的方式上却发生了相应的变化:

(1) 音乐构思须根据电影的题材内容、风格样式、人物性格及导演的艺术总体构思,使音乐的听觉形象与画面的视觉形象相融合,体现综合性的美学原则。除神话片、童话片、科幻片以及现代的实验性的电影以外,电影中的人物造型、表情、动作、语言、环境气氛等,大都是接近现实生活的自然形态。因而,电影音乐也不像一般供音乐会上演出的纯器乐曲和舞台演出的歌剧音乐、舞剧音乐那么夸张和程式化。

(2) 音乐常常与对话、自然音响效果相结合。在无声电影时期,有时音乐是唯一的声音,从头至尾贯串全片。由于录音技术的进步,进入有声电影时期,除音乐之外,还可以录制语言和自然音响效果,解脱了在无声电影时期音乐超负荷的现象。导演和作曲家从电影的真正需要出发,只有在表现抒情性、戏剧性气氛的时候才恰当地、有效地使用音乐。这样,既符合音乐的艺术规律,又提高了电影综合艺术的美学功能。这使音乐真正地发展成为电影综合艺术的重要的有机组成部分,对其形成分段陈述的结构,也有促进作用。

二、现实性与功能性

电影音乐,按照在电影中出现的方式,分为两大类:一类是现实性的音乐,也叫作客观的音乐,这类音乐在画面上有声音的来源;另一类是功能性的音乐,也叫作主观的音乐,这类音乐在画面上没有声音的来源。

现实性音乐包括在电影生活场景中出现的各种音乐或歌曲。例如,在音乐会上表演的音乐或歌曲、歌剧音乐、舞剧音乐、节日歌舞、街头小唱、街头音乐以及通过收音机或录音机播放的音乐。还包括特别引人注目的剧中主要人物的独唱与对唱、独奏与合奏,等等。这类音乐或歌曲都是由剧作家、导演事先在文学剧本和分镜头剧本中安排的。

功能性音乐一般是由作曲家专为电影创作的,着重表现画面中所没有或不能表现的剧中主要人物的动作,特别是心理活动。

在电影中,虽然从音乐出现的方式上分为两种类型,但在实际运用上常常相互转化,有时从现实性的音乐转化为功能性的音乐,也有时从功能性的音乐转化为现实性的音乐。

三、电影音乐艺术的美学功能

电影音乐艺术的处理手法丰富多样,变化无穷。其美学功能是:

(1) 通过音乐主题的贯串发展、矛盾冲突、高潮布局,达到对剧中主要人物的歌颂或

批判,帮助明确电影的意义。

（2）用音乐加强人物的动作性、心理活动,揭示人物的思想感情,表现人物的精神面貌,使人物的形象更加鲜明生动,可以为电影加不少的分数。

（3）暗示剧情的进展或延伸。这样的音乐,有时先于画面的视觉形象出现,例如在困难的时刻预示胜利和希望,在顺利的时刻预示艰苦挫折;有时后于画面视觉形象出现,延展戏剧情绪。

（4）引起一定时间（古代的或现代的）、空间（人类世界的或外空间的）、环境（人间或仙境）的联想。

（5）加强影片的总的艺术结构。电影音乐虽然是分段陈述的,但是通过分段陈述的结构,能反映出影片总的艺术结构。

（6）增加立体感。人类习惯于从视觉和听觉两方面感受客观事物。结合音乐的听觉形象,音乐旋律的起伏,和声、对位的织体,色彩丰富的配器等,能更有效地表现听觉形象的立体感。

四、音乐在电影中的作用

欣赏一部电影时,唯美的画面、精彩的故事情节、动听的音乐均会给人们留下深刻的印象。一部好的影片往往有一段或者多段优美的音乐。或许就是有了这些音乐,有些电影才被历史留住。若干年后,每当那熟悉的旋律响起,思绪就会把我们带回那段特定的画面中去。

音乐在电影中的使用并不是一开始就有的,但自从音乐融入电影后,电影就一改前观。总的来说,它在突出情节的戏剧性、渲染气氛等方面的作用是功不可没的。

首先,对于电影本身而言,音乐的融入使得电影的综合艺术水平有了显著提高。最初的有声电影只是简单的人物对话及声响,留给观众的印象也是极其单调乏味的,似乎只是二维的效果。而当音乐渗透到电影这个集文学、美术等艺术样式于一身的综合大舞台之后,电影三维的效果立刻显现出来。

对于观众而言,音乐是其欣赏电影的一大亮点。相比较而言,优美的旋律更容易让观众记住一部影片。表现英雄主义与民主主义的香港20世纪90年代影片《黄飞鸿》中的《男儿当自强》,节奏快、变奏快、乐器多样,那种傲气傲笑万重浪,热血热胜红日光,胆是铁打骨如金刚,胸襟百千丈眼光万里长,誓奋发自强做好汉的英雄主义精神被铿锵有力的歌唱张扬得淋漓尽致,成为当今仍脍炙人口的经典歌曲。

电影主题曲是电影中的一个重要元素,尤其是和故事情节配合得天衣无缝的优美主题曲,不但能起到叙事抒情的作用,更能引起观众共鸣,给人留下难以磨灭的印象。有时候,电影可能被人们淡忘了,但一首脍炙人口的主题曲却能做到恒久远,永流传。

第二节　电影歌曲欣赏

秋　收
——电影《白毛女》插曲

1=F 2/4

贺敬之 词
张鲁、瞿维、马可 曲

行板　压抑、沉重地

(5·6 4321｜2·3 2176｜15 76｜5- 5-)｜5 456｜
　　　　　　　　　　　　　　　　　　　　　　　清　清　的

1765｜1 5456｜4321｜5·1 23｜5·1 63｜235 17｜
流　水　蓝蓝的天，　山下（那个）一　片　来　粮

6-｜(5·1 23｜5·1 63｜235 17｜6-)｜3 16｜6 65｜
川。　　　　　　　　　　　　　　　　　　　高梁　谷　子

66 32｜1-｜5 65｜2 176｜1 63｜5-｜(5635 2176｜
望　不到　边，黄家的土　地　数不　完。

56 13｜5-)｜55 656｜176｜1 55 432｜5-｜6 56｜
　　　　东家在高　楼，　佃户们来收　秋，流血

432｜3·2 176｜2-｜55 656｜176｜5·6 432｜5-｜
流汗当马　　牛。老人折断腰，儿孙筋骨　瘦，

渐慢

6 56｜432｜23 76｜1- ｜1-‖
这样的苦　罪没　有个　头。

绒 花
——电影《小花》主题曲

1 = G 2/4
中速

刘国富、田农 词
王 酩 曲

(4 5 6 ‖: 5 - | 5 4 5 4 | 5 - | 5 4 5 6 | 1 - | 7 1 2 | 1 - | 1 -)|

1 1 2 3 | 5 5. 6 6 5 | 4 5 6 5 4 2 | 1 - | 7 1 2 3 | 2 1 1. |

1. 世上　有朵　美丽的花，　　　那是　青春
2. 世上　有朵　英雄的花，　　　那是　青春

7. 1 2 1 | 5 - | 1 1 2 3 | 5 5. 6 6 5 | 4 5 6 5 4 3 | 2 - |

吐　芳　华。铮铮　硬骨　绽花　开，
放　光　华。花载　亲人　上高　山，

5 1 2 3 | 3 6. 7. 6 7 6 5 | 1 - | 1 4 5 6 | 5 - | 5 4 5 4 | 5 - |

漓　漓　鲜血　染红　她。｝啊，
顶　天　立地　映彩　霞。

5 4 5 6 | 1 - | 1 7 1 3 | 5 - | 5 4 5 6 | 5 - | 5 4 5 4 | 5 - | 5 4 5 6 |

绒　花！绒　花！啊，　　　　　　　　一路芬

1 - | 1 7 1 2 | 1 - | (4 5 6) :‖ 1 - | 1 - | 1 - ‖

芳　满山崖！　　　　　　崖！

我的祖国
——电影《上甘岭》插曲

1 = F 4/4

乔羽 词
刘炽 曲

稍慢 优美、亲切地

(5 5 6 5 3 . 5 | 2 3 1 6 1 2 . 1 2 | 3 6 1 2 3 2 3 5 6 | 7 2 2 7 6 1 5 -)

‖: 1 2 6 5 5 . 6 | 3 5 1 6 5 - | 5 6 5 3 2 3 | 5 3 6 1 2 - |

1. 一条大河 波浪宽，风吹稻花香两岸，
2. 姑娘好像 花儿一样，小伙儿心胸多宽广，
3. 好山好水 好地方，条条大路都宽敞，

2 5 3 1 6 5 6 | 2 6 5 6 3 . 2 | 1 2 2 3 5 5 1 6 5 |

我家就在 岸上住，听惯了艄公的号子，
为了开辟 新天地，唤醒了沉睡的高山，
朋友来了 有好酒，若是那豺狼来了，

5 6 1 2 4 . 6 6 | 5 6 3 2 1 - ‖

看惯了船上的白 帆。
让那河流改变了模 样。
迎接它的有 猎 枪。

天涯歌女
——电影《马路天使》插曲

苏南民歌
田汉 词
贺绿汀 编曲

1 = ♭B 4/4

中速

6 . 5 3 2 3 5 . 6 | 1 . 6 3 2 1 0 | 1 . 2 3 5 3 2 3 1 5 |

1. 天涯（呀）海 角，觅（呀）觅知
2. 家山（呀）北 望，泪（呀）泪沾
3. 人生（呀）谁 不惜（呀）惜青

音乐欣赏

| 1.6 6 5 3 2 5 - | 3.2 1 3 2.3 1 | 3.5 6 5 6 5 0 5 5 3 |

音， 小 妹妹唱 歌郎奏 琴， 郎呀，
襟， 小 妹妹想 郎直到 今， 郎呀，
春， 小 妹妹似 线郎似 针， 郎呀，

| 3 3 2 1 2 6 6 1 5 6 5 | 3.2 1 (2 1 1 6 5.2) |

咱们 俩是一条 心，
患难 之交恩爱 深，
穿在 一起不离 分，

| 1.2 3 5 2 5 3 5 1 5 5 1) | 3 5 6 5 6 5 0 5 5 3 |

哎呀哎 哟，郎呀，
哎呀哎 哟，郎呀，
哎呀哎 哟，郎呀，

(3 3 2 1 3 2 1 1 6 5.2)

| 3 3 2 1 2 6 6 1 5 6 5 | 3.2 1 0 0 |

咱们 俩是一条 心。
患难 之交恩爱 深。
穿在 一起不离 分。

1.2. 3.
| 1.2 3 5 2 5 3 5 1 5 5 1) ‖ 1.2 3 5 2 5 3 5 1 -) ‖

驼 铃
——电影《戴手铐的旅客》主题歌
（男声独唱）

1 = F 2/2

中速 深情 王立平 词曲

(5 5 5 - | 5 5 5 - | 2 - - - | 5 - 2 5 | 3 2 1 6 1 6 | 1.5 5 5 5 5 |
1 5 5 5 5 5 5 5) | 3 - 3 2 1 | 1 - - - | 2 7 2 6.7 6 5 | 5 - - -|

1.送战 友， 踏征 程，
2.送战 友， 踏征 程，

美妙乐声——声乐篇

思乡曲
——电影《海外赤子》插曲

瞿琮 词
郑秋枫 曲

1 = C 4/4

慢速 深情怀念地

1. 中秋月，挂天上，映木楼，照小窗，远山云烟渺渺，近水碧波茫茫。
2. 椰子树，风中唱，诉高情，话衷肠，最忆故乡草木，难忘慈母生养。

33

音乐欣赏

6. 7 1 3 | 5 6 5 - | 6. 5 4 1 3 2 - - - | 4 3 2 - 3 2 1 - |

海外万千游子，隔山隔水相望。 相 望，相 望，
秋来梧桐叶落，海外儿女思乡。 思 乡，思 乡，

5. 5 6 6 7 2 | 1 - - (6 5 : ‖ 1 - - 6 5 3 - | 5 4 3 2 - |

泪 眼 无 限 惆　怅。　　　长。思 乡，思 乡，
此 情 此 意 久

渐慢
5. 5 6 6 7 2 | 1 - - ‖

此 情 此 意 久　长。

花儿为什么这样红
——电影《冰山上的来客》插曲

塔吉克族民歌
雷振邦 改词 编曲

1 = C 2/4
♩=60 深厚、抒情

6 #5 6 7 i2 i | 6. i 7 #5 6 | 6 - 6 i 7 6 | #5 6 5 45 4 | 3 0 2 3 |

1. 花　儿为什么这样　红？　为什么这　样　红？
2. 花　儿为什么这样　鲜？　为什么这　样　鲜？

3 - | 2. #i2 3. 4 | 2. 4 | 2. i i | 3 3 3 2 | 2 i i. 7 |

哎，　　红 得　好 像　红 得 好 像　燃　烧 的
哎，　　鲜 得　使 人　鲜 得 使 人　不 忍 离

6 7 0 5 6 | 7. i 6. i 7 6 | #5 6 5 45 4 | 3 2 3 #4 3 | 3 - | 3 - ‖

火，它 象 征 着 纯　洁 的 友　谊 和 爱　　情。
去，它 是 用 了 青　春 的 血　液 来 浇　　灌。

大海啊，故乡
——电影《大海在呼唤》主题歌

1 = F 3/4 4/4

中速 深情地

王立平 词曲

| 1 2 1·7 6 | 5 3 3 - | 3 4 3·2 1 | 6 2 2 - | 7 1 7·6 5 | 5 2 2 - |

小时候妈妈对我讲，大 海就是我故乡，海 边 出 生，

| 4·3 1 6 | 1 - - | 5 6 5·3 | 5 6 5 - | 6 5 4 1 1 6 5 | 5 - - |

海里成 长。 大海啊，大海， 是我生长的地 方。

| 3 4 3·2 1 | 6 2 2 - | 4 5 4 3 1 6 | 1 - - | 5 6 5·3 | 5 6 5 - |

海风吹， 海浪涌， 随我飘流四 方。 大海啊，大海，

| 6 5 4 1 6 5 | 5 - - | 3 4 3·2 1 | 6 2 2 - | 4 5 4 3 1 6 | 1 - - |

就像妈妈一 样， 走遍天涯 海角， 总在我的身 旁。

| 3 3·1 | 5 6 5 - | 1 1·6 | 3 2 3 2 - | 7 7 6 7 6 5 | 6 - - | 5 - - 5 |

大海啊，故乡， 大海啊，故 乡， 我的故 乡， 我的

| 4 - 6 5 | 5 - - - | 5 - - - ‖

故 乡。

弹起我心爱的土琵琶
——电影《铁道游击队》插曲

1 = F 4/4 2/4

民歌风

芦 芒 词
吕其明 曲

mp

| 3 3 6 5 5 3 | 2·1 3 2 1·6 | 2 2 5 2 2 7 | 6·5 7 6 5 - |

西边的太阳 快要落山了， 微山湖上 静 悄 悄。

mp

| 1 1 6 3 3 5 2 7 | 6 - 6 2 2·2 | 5 7 6 5·6 7 6 | 5 - - - |

弹起我心爱的土琵琶， 唱起那动人的歌 谣。

音乐欣赏

mp

1.6 3 3 2 | 1 1 0 3 | 6 5 3 3 5 | 2 2 0 | 1 1.2 | 3 3 5 2 7 |
爬上飞快的火车，像骑上奔驰的骏马，车站和铁道线

6 - | 6.2 2.2 | 5 7 6 | 5.6 7 6 | 5.5 5 | 3 3 6 1 1 1 |
上， 是我们杀敌的好 战 场。我们爬飞车那个

3 3 2 1 0 | 3 3 6 5 5 3 | 2 2 #1 2 0 | 0 2 7 6 | 5 5 3 |
搞机枪， 闯火车那个炸桥梁； 就像 钢刀

2.5 7 6 | 5.3 | 2.5 2 2 7 | 6 5 7 6 | 5 - | 5 0 3 3 6 5 5 3 |
插入敌胸膛， 打得鬼子 魂飞胆 丧。 西边的太阳

2.1 3 2 1.6 | 2 2 5 2 2 7 | 6.5 7 6 5 - | 1 1 6 3 3 5 2 7 |
就要落山了， 鬼子的末日 就要来 到。弹起我心爱的土琵

6 - | 6.2 2.2 | 5 7 6 5.6 7 6 | 5 - 2 - | #5 - - - ||
琶， 唱起那动人的歌 谣。哎 咳！

第五章　艺术歌曲

第一节　艺术歌曲概述

艺术歌曲是18世纪末19世纪初欧洲盛行的一种抒情歌曲的通称。其一经出现,在不太长的时间内便突出地显露了它独具特色的艺术魅力,并以其强劲的生命力,迅速地发展起来,至今仍盛行不衰。歌词多采用著名诗歌,侧重表现人的内心世界,曲调表现力强,表现手段与作曲技法比较复杂,伴奏占重要地位。许多艺术歌曲现已成为声乐教材或音乐会保留曲目。

艺术歌曲是由诗歌与音乐结合而共同完成艺术表现任务的一种音乐体裁,其名称因浪漫主义音乐大师舒伯特的作品而确立,成为一种独立类型的歌曲种类。它结合了优美旋律和人声两个最具有普遍感染力的音乐因素,使艺术歌曲具有较强的表现力和欣赏性,是19世纪浪漫主义音乐一种独特的艺术表现形式。

艺术歌曲,在歌曲音乐种类中最具艺术表现性,以其高品位、高情趣、优雅、含蓄成为艺术领域中的一朵芬芳美丽的鲜花。

艺术歌曲在欧洲盛行初期,作曲家们对这一初生的歌曲艺术形式,在词、曲创作内容与技法方面,很快就形成了一些相对严格、固定的艺术要求,而明显区别于抒情歌曲、叙事歌曲、民间歌曲、群众歌曲、通俗歌曲等其他种类的歌曲艺术形式。

艺术歌曲具有如下特点:

(1) 诗与音乐的结合。歌曲根据原诗含义及原诗的抑扬顿挫等进行创作,所以歌曲所呈现的是作曲家对诗歌的主观看法。

(2) 用钢琴伴奏。钢琴伴奏的地位和声乐旋律同等重要。钢琴伴奏不只是起和声和节奏衬托的作用,往往用特定的音型或更复杂、更精致的织体以表现歌曲的意境与内涵。例如,舒伯特歌曲的钢琴伴奏就具有很高的艺术价值。

(3) 结构精致。艺术歌曲一般短小精致,是一种高度浓缩的音乐小品,在聆赏或演唱时要非常注意细节,因为每个字、每个音都有特意的安排。

(4) 内容丰富。由于歌词都是采用名诗人的作品(如歌德等大师),所以内涵丰富,艺术价值较高。

(5) 要求演唱者具备较高的演唱技巧与艺术修养。艺术歌曲的特质决定它的演唱者必须具有良好的音质,细腻的声线,清晰的咬字与恰当的情绪表达能力。因此能否唱好艺术歌曲是衡量一名歌唱家是否合格的重要标志。

第二节 中国艺术歌曲

欧洲早期艺术歌曲的作品、概念与创作要求传入我国,大约是在1919年"五四运动"前后,首先得到知识、文化界人士的欣赏与喜爱,成为当时新文化运动组成部分中的一道夺目靓丽的风景线。当时的一些大学教授、学者、文人作家、诗人、音乐家,如王光祈、萧友梅、赵元任、刘天华、黄自等围绕着中国"新音乐"建立的问题展开理论研究和创作探索,他们主张借鉴西乐,整理国乐,中西融合,创立新乐。1920年,青主(廖尚果)在德国写的《大江东去》是我国第一首古典诗词艺术歌曲,取材于宋代大文豪苏轼的词《念奴娇·赤壁怀古》,他以通谱的写法,着重抒发词中豪放的气势和怀古抒情的感慨,明显地受到舒伯特、沃尔夫作品的影响。十年后,他回国创作的《我住长江头》,取材于北宋词作家李之仪的《卜算子》,全曲则具有古诗吟诵的民族风味。1928年,赵元任在上海出版《新诗歌集》,收集14首作品,取材于胡适、刘半农、刘大白、徐志摩等的新诗,钱康先生赞评为"五四以来,第一部融合中西音乐艺术的歌集"。经历缓慢的创作探索过程,我国有一批艺术造诣比较深的作曲家创作的艺术歌曲,不论是内容、形式,还是风格以及演唱都具有浓郁的文人气质和阳春白雪的高雅情韵。

我国艺术歌曲经李叔同、赵元任、黄自、肖友梅等一批文人、学者、音乐家们的共同努力,于20世纪40年代初达到了一个推广与创作的鼎盛时期。更可贵的是,他们把吸收外来的创作技法与中国的民族风格、民族语言、民族音调、民族欣赏习惯与民族情趣相结合,创作出了像《叫我如何不想她》《花非花》等一系列具有永恒价值的艺术歌曲作品。

新中国成立后,尤其改革开放以来,我国的艺术歌曲创作空前繁荣。新时期的作曲家郑秋枫、施光南、尚德义、谷建芬、士心、徐沛东、陆在易、王志信等创作了《我爱你,中国》《吐鲁番的葡萄熟了》《牧笛》《我们是黄河泰山》《我像雪花天上来》《我爱土地》《母亲河》等众多脍炙人口的艺术歌曲。中国的民族众多,民歌是人们日常生活中不可缺少的部分,当作曲家把这些清唱或用极为简单的伴奏形式演唱的原始民歌配以丰富多彩、格调高雅的钢琴伴奏时,一种具有高品位、完全不同于原始民歌的艺术歌曲出现了。它不仅受到了大众的好评,也得到了专家的肯定,在我国的艺术歌曲中占有重要的地位。它们流传到国外,使世人从中了解和领会中华民族的生活与情感,在文化沟通与交流中起到了非常重要的作用。由于它们将民族情感和艺术兼容,作品也特别受到广大中外听众的欢迎和喜爱。

因社会的变化及种种原因,从当前的一些作品与音乐会选用的曲目来看,过去艺术歌曲的概念已被人们扩展突破,只要是抒情优美、格调高雅的抒情歌曲,如《草原之夜》《在那遥远的地方》,古代歌曲《清平调》《望江南》《杏花天影》,歌剧选段《红梅赞》《今夜无人入睡》,民歌《我的太阳》《曲蔓地》《等你到明天》等,甚至某些通俗歌曲都被扩展为艺术歌曲。但不论艺术歌曲的内容如何改变,艺术歌曲生命中高品格、高情趣的灵魂是永恒的。

我们相信,艺术歌曲既已在百花齐放的春天盛开,到了秋天更会结出累累硕果,香飘四溢。

中国艺术歌曲的特点:

(1)既咏又叹,声情并茂,开辟了广阔的天地,补充了语言上的不足,释放了内心的感情。

(2)依字行腔,委婉动听。吐字时,在字头、字腹、字尾等处予以夸张,做一定的修饰,使语言音调形成艺术的声腔。

(3) 词曲融合,形象鲜明,完美地塑造艺术形象。
(4) 颂高言志,思绪深邃,把人们引进宏大、雄伟、英勇、无畏、豪迈、深邃的崇高氛围中,引发人们对所描述的人、实物以及景物的无限崇敬。
(5) 味在曲外,呈现出一些朦胧与含蓄,给人们留有一定的回味。

【中国艺术歌曲欣赏】

母 亲

1 = E 4/4
♩ = 49

张俊以、车行 词
戚建波 曲

1. 你入学的新书包有人给你拿,你雨中的花折伞有人给你打,你爱吃的(那)三鲜馅有人(她)给你包,你委屈的泪花儿有人给你擦。啊!这个人就是娘,啊,这个人就是妈,这个人给了我生命给我一个家,啊!

2. 你身在(那)他乡中有人在牵挂,你回到(那)家里也有人沏热茶,你躺在(那)病床上有人(她)掉眼泪,你露出(那)笑容时有人乐开花。啊!这个人就是娘,啊,这个人就是妈,这个人给了我生命给我一个家,啊!

不管你走多远,不论你在干啥,到什么时候也离不开咱的妈。

不管你功劳多高,不论你成就多大,到什么时候也不能忘咱的妈。啊!咱的妈。

我爱你塞北的雪

王 德 词
刘锡津 曲

红 梅 赞
——歌剧《江姐》选曲

阎肃 词
羊鸣、姜春阳、金砂 曲

1=♭B 4/4 稍慢

红岩上红梅开，千里冰霜脚下踩，三九严寒何所惧，一片丹心向阳开向阳开。红梅花儿开，朵朵放光彩，昂首怒放花万朵，香飘云天外，唤醒百花齐开放，高歌欢庆新春来新春来。

在希望的田野上

晓光 词
施光南 曲

1=♭B 2/4

中快 节奏鲜明而有活力、朝气蓬勃地

(5 6 5 3 5 | 5 6 5 3 5 | 5 6 5 3 5 5 | 3 4 3 2 3 | 2 3 2 1 2 3 5 | 1 0 ³⁵ | 1)

mf 明朗地

5 1 2 | 3．4 3 2 | 3 - | 3 5 | 5 2 4 | 3 2 2 5 | 2 3．5 | 1．0

1. 我 们 的 家　　乡　　在 希 望 的 田 野　上；
2. 我 们 的 理　　想　　在 希 望 的 田 野　上；
3. 我 们 的 未　　来　　在 希 望 的 田 野　上；

3 2 3 | 2 6 7 2 | 7 7 6 7 | 6 5 | 5 3 5 3 | 2 2 3 2 1 | 1 6 0 1

炊 烟 在 新 建 的 住 房 上 飘 荡, 小 河 在 美 丽 的 村 庄 旁　　流
禾 苗 在 农 民 的 汗 水 里 抽 穗, 牛 羊 在 牧 人 的 笛 声 中　　成
人 们 在 明 媚 的 阳 光 下 生 活, 生 活 在 人 们 的 劳 动 中　　变

2 - | 5 5 5 | 5．2 3 4 | 3 2 3 | 3 ∨ 2 3 | 5 2 3 | 3 2 3 2 7

淌。 一　片　冬　麦,　　(那个) 一　片　高
长。 西　村　纺　花,　　(那个) 东　港　撒
样。 老 人 们 举　杯,　　(那个) 孩 子 们 欢

2 6 7 6 5 | 6 - | 5．6 5 3 | 3 5 6 | 7 3 | 2．3 7 0 | 6 6 5 7

粱,　　　十　里　(哟) 荷　塘,　　十　里
网,　　　北　疆　(哟) 播　种,　　南　国
笑,　　　小 伙 儿 (哟) 弹　琴,　　姑　娘

f 宽广地

6 7 6 2．3 | 5 - | 5．0 | 5 - | 5 ⁵3 6 - | 6 3 | ♯1 2 0 3 | 3 2 1

果　　香。⎫
打　　场。⎬　哎　咳 哟 嗬, 呀 儿 咿 儿
歌　　唱。⎭

mf 热情地

| 2 - | 2̇ 0 5 | 5 5̲ 6̲ 5̲ 3̲ | 5 5̲ 5̲ 3̲ | 2̲ 2̲ 3̲ 5̲ | 5 1 i 0 | 3̲ 7̲ 7̲ 2̲ |

哟！　　咳！　我们　世世 代代 在这 田野 上　　生　活，为她富裕
　　　　　　我们　世世 代代 在这 田野 上　　劳　动，为她打扮
　　　　　　我们　世世 代代 在这 田野 上　　奋　斗，为她幸福

1.2. ｜ 3.

| 0 2̲ 6̲ 7̲ | 7̲ 5̲ 6̲ 7̲ | 5̇ - :‖ 7̲ 5̲. | 5̇ 0 | f 2̇ 4̇ | 4̇ 3̇ | 2̇ 6̇ | 6̇ - | 6̇ 5̇ |

为她兴旺。　　　　　光。　　　　　为她幸福 为她增
为她梳妆。
为她增

| 5̇ - | 5̇ - | 5̇ - | 5̇ 0 ‖

光！

第六章 流行音乐

第一节 中国流行音乐

流行音乐(Popular Music),是指除传统音乐和严肃(艺术)音乐以外的,旨在反映社会现实的所有器乐及声乐。由于流行音乐所表现的内容与人们的生活息息相关,因此具有广泛的受众,成为不分年龄阶段、雅俗共赏的艺术形式。

我国的流行音乐生活与流行音乐创作,始于20世纪20年代。流行音乐作为音乐的一种门类,自20世纪80年代起就在中国的土地上不断地流传和发展,深深扎根于人们的生活之中并被亿万群众所喜欢和接受。流行音乐作品以作曲家黎锦晖所创作的《毛毛雨》为标志,迄今已经走过了80多个年头。流行歌曲精练短小,易唱易于流传,拥有广大听众;流行歌曲以其朴实的情感、执着的追求和真诚的关爱,倾诉着人生的酸甜苦辣;流行歌曲歌唱着爱情、友情和亲情,赞美着自然与生命,评说着社会与历史,怒斥着邪恶与无耻。80多年来,尽管我国在对流行音乐生活和流行音乐创作等方面有过各种认识,甚至褒贬不一,但是,近一个世纪以来我国的流行音乐家们像黎锦晖、赵元任、李叔同、陈歌辛、贺绿汀、王洛宾、工酩、唐诃、吕远、雷振邦、王立平、刘诗召、谷建芬、施光南、徐东蔚、崔健、张全复、陈小奇、李黎夫、徐沛东、郭峰、陈哲、士心、伍嘉冀、雷蕾、刘青、姚明、李春波、李少民、高晓松、何训田等,为流行音乐的创作与流传做出了不懈努力,做出过许多成功的实践与探索,令人可敬可佩。据统计,目前我国带音响的传媒形式如电视、广播、大型晚会中,流行音乐的比例高达80%以上。在歌厅、广场里男女老少引吭高歌、群情激昂,在活动、聚会时人们边唱边舞、尽情享受。

1. 流行音乐中的中国元素

流行音乐是大众文化领域里的重要组成部分,21世纪以来流行音乐中刮起了一股"中国风"。音乐风格不同的音乐人借助这一元素共同表达了一种向中国传统元素靠拢的趋势,使得流行音乐具有独特的中国风格。乐坛"中国风"其实一直存在,传统意味浓厚的旋律配以诗情画意的歌词境界,都可归类其中。这些作品中,最大的特点便在于一段动人心弦的曲谱完成后,能够镶嵌入字字句句打动人心的歌词。当方文山以天马行空的思维和苦心钻研的笔功为曲子注入了看似松散而又神韵相通的中国元素,也就真正成就了让人心动的"中国风"。基本音乐框架之外的各种元素都有很强的地域性。"中国风"的兴起和被认可,同样也因为这种地域性和大众对它的地域性的认同。一个很有趣的现象是,音乐艺术(同样也包括艺术中的其他门类)里中国元素的出现与学界和社会舆论中"国学"的兴起基本上处在同一时期,音乐里的中国风就是"国学热"在某一领域的具体表现。这两个文化现象在出现时间上的趋同或许可以解释为文化弱势下的民族认同,而这

种"民族认同"具有极大的凝聚力,因为每个单一民族都有共同的心理特征。在流行音乐作品中融入全新的"中国风"概念,对于受众来说是一种全新的音乐体验,它将传统的中国音乐和西方音乐巧妙地融合在一起,创造了某种音乐上的可能,最大限度地抹平了这两种风格迥异的音乐之间的鸿沟。

2. 流行音乐中的古典元素

流行音乐中有很多歌曲蕴含着古典的意蕴,往往以传统的意象手法、忧郁感伤的优雅情调、诗意的画面,营造出一种美轮美奂的古典美。这些歌曲不仅对提高学生的音乐欣赏水平有很大的帮助,同时也能促进学生文学水平的发展,进而锻炼学生的艺术直觉和感悟能力,从而实现音乐教学的终极目标——提高学生的艺术修养。我们以方文山的歌词为例来看看其中的古典艺术情趣。他的歌词彻底颠覆了华语歌词中传统的爱情写作场景,开拓引领了全新的填词空间。其古典的意境、灵动的画面、蕴藉的表现手法和感伤的悲美情调,已成为他歌词作品的最大特色。可以说"方词"出现在当今歌坛,可谓恰逢其时。它唤起了熟悉古典诗歌的广大听众对以往审美经验的温情回忆,契合了听众在对古典诗歌长期阅读过程中培养起来的审美趣味,满足了听众对古典诗歌精致、华美、和谐、感伤的美感调性的期待视野,抚慰了听众对浅白、粗俗、芜杂、缺乏诗意美感的流行歌曲的不满。在流行音乐中出现的古典元素还包括古典音乐,比如 SHE 演唱的《不想长大》的旋律是对莫扎特第四十交响曲的照搬,使得流行音乐典雅高贵。

3. 流行音乐中的戏曲元素

京剧和流行音乐在以前完全不沾边,各有各的唱法、各有各的旋律。京剧和流行音乐碰出了火花,从陶喆的《Susan 说》到王力宏的《在梅边》,再到陈升的《北京一夜》,最近几年流行音乐大玩京剧民族风,将京剧元素引入到流行音乐中。在音乐中包括了配乐、唱法,还有服装,开拓出另一片音乐新风!不少人认为这样的结合不仅新鲜,而且也有利于宣传京剧。艺术门类不同,各有各的特色和魅力。当代京剧名家迟小秋说过:"戏曲的艺术特色和魅力有它的制高点,当流行音乐糅合了戏曲元素以后,传唱度特别高,艺术性也很强。"流行音乐频频糅合戏曲元素的原因在于,戏曲的特色唱腔和艺术魅力,犹如画龙点睛般使歌曲鲜活起来,令人回味无穷。流行音乐中出现的戏曲元素正是戏曲无穷魅力的体现。同时她认为,无论是京剧还是流行音乐,都要根据大众的审美文化需求在发展中不断摸索,才能流传下去,经久不衰。

由此可知,流行音乐对社会的发展起到了极大的推进作用,优秀的音乐有益于人们的身心健康,带动并引领了社会的进步与发展。中国流行音乐的发展是很迅速的,我们的音乐人也在不断地创新,对于流行音乐中音乐元素也是多种多样的。优秀的音乐作品不仅可以增进人们的身心健康,还可以提高人们的内涵,丰富人们的艺术修养。相信多样化的流行音乐在不久的将来一定会更加迅速地发展起来。

4. 流行歌曲的特征

流行歌曲是流行音乐的重要组成部分,流行歌曲也有它一些具体的特征。

(1) 歌词内容广泛。

大凡歌词的内容都取材于日常现实生活,都是那个时代人们社会生活与审美情趣的反映。声乐作品内容以爱情歌曲居多,也有描写人生伦理、生活理想、思念故乡以及对某

些社会现象的讽刺和批判等内容。而流行歌曲大众化、流行化的特色决定了它在这方面有着更大的优势。它的歌词所表达的内容较之其他门类要更广阔、更具多层面。有表现赞美祖国崇敬之情的歌曲,如《青藏高原》《祖国赞美诗》《红旗飘飘》等;有表现内心情感的歌曲,如《绿叶对根的情意》《烛光里的妈妈》《知心爱人》《祝你平安》等;有表现祖国自然风光的歌曲《青藏高原》《神奇的九寨》《天堂》等;有抒发男女情爱的歌曲如《知心爱人》《为爱痴狂》《爱如潮水》《红颜知己》等。流行歌曲歌词内容既可表现深沉凝重,也可表现活泼欢快;既可表现柔美甜蜜,也可表现痛苦伤感,歌词的触角可延伸到社会生活的多个角落以及人们的内心世界。总之,它的内容是无比的广泛宽阔,而且这些歌曲大部分易学易懂,演唱技巧要求不高,以其流行易懂的特点满足了广大群众的这一审美需求,因此颇受群众青睐。

(2)题材风格多样。

流行歌曲的题材大多取自于日常生活,题材广泛,风格多样化。有描写亲情、友情与爱情等人世间的情感生活,也有描写人生、理想、家庭等社会生活。特别是歌曲题材内容从蕴藏丰富的我国传统民族音乐中汲取营养,使歌曲内容与形式显得更加富有生机。它的风格多样,有民谣风格的,有抒情的,有叙事式的,有艺术歌曲形式的等,如《亚洲雄风》《红旗飘飘》等歌颂祖国歌唱家乡的歌曲,《青藏高原》《天堂》等歌唱描绘自然的歌曲,《让世界充满爱》《友谊地久天长》等歌唱友谊、亲情,抒发感情的歌曲,《祝你平安》《渴望》等表现情感的歌曲。

(3)注重形体动作的配合。

流行唱法的歌手一般都比较注意外部形体的表演,除完成歌曲演唱一般要求的节奏、音准及吐字清晰之外,还常运用声音或形体动作的强化来表现情感。有的借助乐器自弹自唱,有的在歌唱的同时配以舞蹈动作,舞蹈动作的选取或编排都是根据歌曲的风格及情绪来设计的。大部分流行歌手只在唱的同时用手势或脚步的变化来辅助表演,而有的歌曲舞蹈性较强,就需要专门为之设计动作。流行唱法的形体动作,多是借鉴现代舞的某些步态和身段,如霹雳舞、拉丁舞、迪斯科及太空舞等。流行唱法的这一艺术特征最能吸引青年人的参与。它广泛使用舞蹈、舞台美术、灯光、服装、新的音响媒介等,并与其他艺术综合在一起,演员(演奏、演唱者)经常与听众交流,同歌共舞,打成一片。这种表演所造成的氛围,已不仅仅是歌唱者本身的投入,对周围的观众也具有极强的煽动性,这正是众多的青年人为之倾倒的缘故。

(4)演唱风格多样。

流行歌曲演唱的风格有的轻柔自然,有的高亢强劲,有民谣风格的,有摇滚乐式的,有说唱叙事式的等,流行歌手在演唱过程中非常注重感情的表达,其程度往往超过了对发声技巧的追求。流行唱法讲究声音的质朴、吐字清楚,讲究夸张的表演等。演唱者表现生活的喜怒哀乐,借助音响扩大效果,以闪耀变化的舞台美术灯光渲染气氛,用舞蹈表演、伴唱、伴舞、电声乐器伴奏,集说唱于一体的表演形式,努力营造出一种热烈、宽松、随和的气氛,并得到观众的共鸣。

4.中国流行音乐代表人物

中国流行音乐代表人物如下表所示。

时 期	词曲作家	歌 手
上海时期	黎锦晖、陈歌辛、黎锦光、姚敏、陈蝶衣、梁乐音、严工上、李厚襄等	周璇、李香兰、王人美、白虹、白光、姚莉、黎明晖等
改革开放初期	谷建芬、王付林、石铁源、王酩、张丕基、刘诗召等	李谷一、郑绪岚、朱明瑛、沈小岑、王洁实、谢莉斯、程琳、成方圆、孙青、张蔷等
西北风	苏越、徐沛东、陈哲、郭峰、赵季平、刘志、张黎、徐沛东、侯牧人等	刘欢、韦唯、毛阿敏、范琳琳、安雯、胡月、杭天琪、陈汝佳、李娜、田震等
中国摇滚	汪峰、崔健、窦唯、黄家驹、伍佰等	孙国庆、黑豹、唐朝、指南针、眼镜蛇、beyond、薛岳、张震岳、汪峰等
新生代	高枫、陈小奇、李海鹰、张全复、解承强、毕晓世、李广平、李汉颖、吴颂今等	毛宁、杨钰莹、陈明、周艳泓、那英、李娜、陈琳、孙浩、谢东、孙悦、陈红、李春波、韩红等
校园歌曲、民谣	李双泽、杨弦、胡德夫、叶佳修、侯德建、罗大佑、李泰祥、高晓松等	叶佳修、刘文正、李建复、潘安邦、齐豫、老狼、沈庆、郁冬等
国语流行	陶喆、李宗盛、陈乐融、陈志远、陈大力、许常德、谢霆锋、游鸿明、陈焕昌、李子恒、陈耀川、詹建波、周杰伦、陈奕迅、王力宏、齐秦、黄仁清、张平福等	邓丽君、蔡琴、凤飞飞、龙飘飘、周杰伦、蔡依林、王菲、陈奕迅、周华健、王力宏、五月天、谢霆锋、林俊杰、孙楠、萧亚轩、孙燕姿、张韶涵、梁静茹、方大同、潘玮柏、陶喆、郑源等
粤语	陈少琪、黄沾、顾嘉辉、卢国沾、林夕、向雪怀、林振强、小美、郑国江、雷颂德、关圣佑、王杰、黎小田、潘伟源、潘源良等	许冠杰、徐小凤、叶丽仪、汪明荃、关正杰、谭咏麟、张国荣、陈百强、梅艳芳、陈慧娴、叶倩文、张学友、刘德华、王菲、王杰、罗文、张德兰、叶振棠、谢霆锋、甄妮、钟镇涛、林子祥、达明一派、优客李林、太极乐队等
闽南语	曹俊鸿、邓雨贤、洪一峰、蔡振南、郑进一、陈百潭、沈文程、俞隆华、洪荣宏等	叶启田、陈小云、黄乙玲、陈盈洁、江蕙、林姗、黄思婷、龙千玉、蔡小虎、王识贤、韩宝仪、谢采妘、卓依婷等

第二节 欧美流行音乐

流行音乐产生于欧美,欧美流行音乐的不同发展时期及音乐风格均对世界各国流行音乐的形成与发展有着重要的影响。

19世纪中叶,欧美流行音乐产生于西方工业革命的大背景下。第一次产业革命使西方社会发生了翻天覆地的变化,形成了诸多新的社会关系、生活方式、审美取向,人们需要一种新颖的音乐形式以满足文化生活的需要。这个时期,西方各国开始举办各种类型的流行音乐音乐会、音乐节等活动,如英国伦敦的"Monday pops"(星期一音乐会)等,轻歌剧、轻音乐等艺术形式成为当时流行音乐的主要内容,其得到了空前的发展和广泛的传播。20世纪初,美国出现了一种由美国黑人民间音乐形式"Ragtime"(拉格泰姆)和"Blues"(蓝调)相结合,并融合了部分白人音乐元素而产生的新音乐——爵士乐。这种音乐形式迅速传遍欧美,成了当时流行音乐的代表,至此欧美流行音乐进入了一个全新的、

蓬勃发展的历史时期。此后，欧美流行音乐先后出现了乡村音乐、摇滚音乐、迪斯科舞曲、索尔音乐、世界音乐等类型，现如今流行音乐中的各种类型相互影响、相互融合，形成了丰富多彩、内容广泛的艺术表现形式。

一、欧美流行音乐的几种类型

1. 蓝调

"蓝调"（Blues），又据读音译作"布鲁斯"，产生于19世纪90年代。爵士乐与蓝调有着密不可分的渊源，那是因为爵士乐有一部分是建立在蓝调音乐的基础上的，有些爵士乐则是直接从蓝调音乐转化而来，它们使用传统蓝调音乐的歌曲结构，也就是所谓的十二小节蓝调。

"Blues"具有多重意义，除了音乐类型，它也可以当作是情景上的形容词。通常在看到这个字眼的时候，人们常会立即联想到忧郁与悲伤，而这正是布鲁斯音乐的基本特质。布鲁斯起源自19世纪晚期（1890年起），音乐内容混合了非洲的田野呐喊和基督教赞美诗歌声。其产生原因，可以说是为了抒发演唱者的个人情感，甚至也可以说是黑人早期生活的写照。

布鲁斯的发展主要经过了四个阶段。第一个阶段是19世纪末到二战结束以前的"传统布鲁斯时期"，主要以乡村布鲁斯、古典布鲁斯、城市布鲁斯三种风格为代表；第二阶段是"节奏布鲁斯时期"，主要是指二战后20世纪四五十年代盛行的节奏布鲁斯风格；第三阶段是20世纪六七十年代的"摇滚布鲁斯时期"，主要是指摇滚乐和布鲁斯的融合形态；第四阶段是"现代布鲁斯时期"，主要是指20世纪80年代后的电声布鲁斯，以及采用当时主流流行音乐编曲方式创作的流行歌曲。

2. 爵士乐

爵士乐以其极具动感的切分节奏、个性十足的爵士和声以及不失章法的即兴演奏（或演唱），赢得了广大听众的喜爱，同时也得到了音乐领域各界人士的认可。它是在布鲁斯和拉格泰姆（Ragtime）的基础上，融合了某些白人的音乐成分，以小型管乐队的形式即兴演奏而逐渐形成的。经过整整一个世纪的发展，如今已是异彩纷呈，百花齐放。

拉格泰姆最初是一种钢琴音乐。盛行于19世纪末到第一次世界大战结束，主要流行于克里奥尔人中。它既有欧洲古典音乐的严格标准，又具有黑人音乐的即兴理念，被认为是爵士乐的雏形。

早期新奥尔良爵士乐的另一特点，也许是最重要的特点，就是集体即兴演奏。彼此之间自发地互相谦让与合作，只受和弦进行结构的限制。这种演奏最吸引人的是乐队成员既竞争又合作，对于强加给他们的限制既重视又视而不见。这种新的声音在20世纪初期，任何听众一听就能辨认得出，这就是"爵士乐"。

3. 乡村音乐

乡村音乐出现于20世纪20年代，它来源于美国南方农业地区的民间音乐，最早受到英国传统民谣的影响而发展起来。最早的乡村音乐是传统的山区音乐（Hillbilly Music），它的曲调简单，节奏平稳，带有叙述性，与城市里的伤感流行歌曲不同的是，它带有较浓的乡土气息。

乡村音乐开始汇入美国流行音乐的主流,并涌现出最早的一批乡村歌手。如吉米·罗杰斯(Jimmie Rodgers,1897—1933)融合布鲁斯、白人山区歌谣(Yodels)以及民谣(Folk)等多种音乐风格,被认为是乡村音乐的开创者,并冠以"乡村音乐之王"的称号。

"卡特家族"(The Cater family),由 AJvin Carter(1891—1960)和他的妻子、弟媳妇三人组成,以一种安逸、谐和的曲风和着眼于家园、上帝和信仰等题材而赢得了听众的喜爱。对于像"卡特家族"这样的艺人,演唱只是一种业余的谋生方式。但是在乡村音乐的初级阶段,他们的确为乡村音乐的发展做出了巨大的贡献,同时也为早期乡村音乐留下了宝贵的录音资料。

很多乡村音乐家对于把乡村音乐带出南部或中西部都做出了贡献,其中贡献最大的是汉克·威廉姆斯,威廉姆斯最有名的代表作品《什锦菜》(Jambalaya)成了世界上家喻户晓的经典歌曲。目前,最著名的泰勒·斯威夫特曾连续获得很多乡村音乐大奖。

20世纪90年代,乡村音乐已完全融入流行音乐的主流。当然在这一过程中,它的流行色彩更浓了。到了20世纪末,几乎没有一种音乐不带流行色彩,不然会被看作"异类"。另一个特征是歌手和他们演唱的歌曲跨榜获奖已成为非常普遍的现象,几乎很少有人固守一块阵地。这是商业炒作的结果,经济杠杆在起调节作用,人们愿意为五斗米折腰,于是跟风也成了一种时髦。20世纪90年代的乡村音乐也越来越具有全球性,这和经济全球化有关。世界已成为了一个地球村,"走巷串门"也就再平常不过了。乡村音乐不再是美国的专利,在世界各个角落都能听到它,只是少了一些原始味,多了一些时代感。这种焕然一新的乡村音乐已成为地球村民共同的乡音。毫无疑问,这一时期的歌手大都是跨世纪的,他们年轻、充满希望,是新世纪的先锋。

4. 摇滚乐

20世纪50年代初期,美国的流行音乐市场出现了三足鼎立的现象。黑人欣赏的音乐基本上以节奏布鲁斯为主,中产阶级以上的白人喜欢叮砰巷歌曲,而中西部的农村听众喜欢的都是与农村生活有关的乡村音乐。然而,到了20世纪50年代中期(约1954—1956年),唱片市场出现了两个明显的现象,即"市场交叉"和"翻唱版"的出现。

"市场交叉"是指原来在一个市场发行的唱片,同时在另一个市场也取得很好的业绩。如有些歌曲在节奏布鲁斯销售榜上名列前茅,同时在波普(指当时的流行歌曲,叮砰巷歌曲的延续)榜上也备受欢迎。看到这种有利可图的市场交叉情况,有些大唱片公司很快根据流行的节奏布鲁斯歌曲制作出自己的版本,从而导致了大量"翻唱版"的出现。这时,原来被隔开的三个市场融合,在这片废墟中诞生了一种新的风格音乐——摇滚乐。

20世纪50年代中期到60年代初期是早期的摇滚乐时期。摇滚乐从一个刚学会走路的幼儿迅速地成长起来,使摇滚乐舞台显现出一片繁荣盛景。首先是两位先行者为摇滚乐的概念做出了更加完整的定位。比尔·哈利(Bill Haley,1925—1981),是第一位被青少年崇拜的摇滚乐偶像,被人称作"摇滚乐之父"。他的音乐风格涉及乡村音乐、节奏布鲁斯和波普三个方面,这也正好说明了20世纪50年代中期摇滚乐产生的三个源头。作为摇滚乐先行者之一,比尔·哈利对摇滚乐的产生起到了不可磨灭的作用。

早期摇滚乐歌手有普雷斯利、贝里、多米诺、刘弗斯、埃弗利兄弟等。1964年,英国"披头士"乐队(也有人译作"甲壳虫"乐队)首次在美国做访问演出,引起狂热效应。他们

演唱的主要内容是表现爱情,也有反战、反暴力等内容。正好当时美国国内反越战、反种族歧视浪潮涌现,摇滚乐在这一浪潮中起到了很大的作用。20世纪60年代成长起来的美国人,很少有与摇滚乐不发生联系的。摇滚乐的歌声影响了现代美国人的艺术趣味。20世纪70至80年代在美国形成的著名摇滚乐队有蓬克、滚石、索尔、重金属、雷普、波普等。

摇滚乐史上最辉煌的一页是1985年7月13日在伦敦温布莱体育场和费城肯尼迪体育场同时举行的现场直播赈灾义演音乐会,并向全世界转播,观众超过1.5亿人。80多支一流的摇滚乐队登台亮相,为遭受严重饥荒的非洲募捐。这场规模空前的义演不仅为摇滚乐找到了一个全新的而且极其壮观的表现形式,还使它获得了全球性的意义。

5. 迪斯科

迪斯科是20世纪70年代初兴起的一种流行舞曲,音乐比较简单,具有强劲的节拍和强烈的动感。"Disco"这个词是"Discotheque"的简称,原意是指"供人跳舞的舞厅",20世纪60年代初源于法国,当时随着音乐设备的更新,舞厅里只要拥有一套唱片播放机就可以完成原来乐队的工作,并且还可以随时得到各种不同的音乐,既经济又实惠。因此,各大舞厅不再雇佣乐队来伴奏,而是雇佣一名唱片播放员通过播放唱片来提供伴舞音乐。慢慢地,人们把这种由唱片播放出来的跳舞音乐也称作迪斯科。20世纪60年代中期,迪斯科传入美国,最初只是在纽约的一些黑人俱乐部里流传,20世纪70年代初,逐渐发展成具有全国影响的一种音乐形式,并于20世纪70年代中期以后风靡世界。从音乐上看,迪斯科一般以 $\frac{4}{4}$ 拍为主,具有强劲的节拍,并且每一拍都很突出;速度大约为每分钟120拍;结构短小,歌词简单,有很多段落的重复。其实,所有的曲子只要调整一下速度,改成每一拍都很突出的节拍,都可以变成迪斯科舞曲。

6. 拉丁音乐

所谓拉丁音乐,是指从美国与墨西哥交界的格兰德河到美洲最南端的合恩角之间的拉丁美洲地区的流行音乐。拉丁美洲是一个多民族的组合,因此,拉丁音乐是以多种音乐的融合而形成的一种多元化的混合型音乐。无论是欧洲的白人音乐、非洲的黑人音乐还是美洲的印第安音乐,甚至是东方的亚洲音乐,都对拉丁音乐做出过不同的贡献。它们经过长期的沉淀,在以欧洲文化为主体的基础上,同时又大量地吸取了印第安文化和非洲黑人文化的各种因素,逐渐形成了一种多姿多彩、充满活力、充满动感的拉丁文化。在拉丁美洲的众多国家中,以巴西和古巴为首的拉丁音乐,更是走在世界流行音乐的前列。

拉丁音乐以独具特色的动感节奏和历史悠久的文化背景使其备受世界乐坛的关注,拉丁音乐家也层出不穷。近几年流行乐坛中出现的瑞奇·马丁(Ricky Martin)、马克·安东尼(Marc Anthony)、安立奎·依格莱西亚斯(Enrique Iglesias)等明星都是极具个性的新生代拉丁音乐代表,Shakira已经成为拉丁天后。

7. 说唱乐

说唱乐一词(有时又译"雷普"或"莱普"),原意为黑人俚语中相当于说话(Talking)或交谈(Chatting)的意思。作为一种流行音乐形式,它起源于20世纪70年代末纽约的贫困黑人住宅区。主要特点是以机械的节奏为背景,快速地念诵一连串押韵的词句。从音

乐上看，比较简单，有很多重复，多半没有旋律，只有低音线条和有力的节奏。它的来源之一是迪斯科舞会上DJ(唱片播放员)为了介绍唱片，按舞蹈节奏所插入的说白。詹姆斯·布朗(James Brown)被认为是说唱乐的先驱者之一。说唱乐的盛行是20世纪80年代中期以后，在此以后，它一直以地下音乐的形式活跃于歌坛。1986年，Run-D.M.C的专辑《升起的地狱》(Raising Hell)获得了巨大成功，表明说唱乐在商业上取得了成功，并有了全国性的影响。

说唱乐从形式上大致可分为两种：一种是具有反叛性的，如"人民公敌"(Public Enimy)，因经常采取挑战性的姿态，有时也被称作"匪徒说唱"(Gangster Rap)，因此，这类歌曲经常引起社会的争议，所以很难进入排行榜；另一种是温和型的，如M.C.哈默演唱的歌曲。哈默(M.C.Hammer)出生在加利福尼亚州的奥克兰，那是个毒品泛滥、充满暴力的地方。他早年的很多朋友都干过走私毒品这一行，其中有的成了富翁，有的蹲了监狱。他认识到年轻人必须结识正直的人，选择正确的道路。他的说唱乐反对吸毒、反对暴力，从正面向黑人年轻一代说话。因此，他在商业上取得了巨大的成功。

8. 嘻哈乐

Hip-Hop是20多年前始于美国街头的一种黑人文化，也泛指Rap(说唱乐)。Hip-Hop文化的四种表现方式包括rap(有节奏、押韵地说话)、B-Boying(街舞)、Dj-ing(玩唱片及唱盘技巧)、Raffiti-Writing(涂鸦艺术)。因此Rap(说唱乐)只是Hip-Hop文化中的一种元素，要加上其他舞蹈、服饰、生活态度等才能构成完整的Hip-Hop文化。随着文化的发展，包括Beatbox等一些新的街头文化及艺术形式也融入了Hip-Hop之中，Hip-Hop里的舞蹈形式也开始包括更多的舞种而不仅仅是B-Boying(Breaking)。说唱起源于20世纪60年代，而作为音乐理解的Hip-Hop则起源于20世纪70年代初，它的前身是RAP(有时候会加一点R&B)。这是一种完全自由式即兴式的音乐。这种音乐不带有任何程式化、拘束的成分。Hip-Hop从字面上来看，Hip是臀部，Hop是摇摆，加在一起就是轻扭摆臀，是以前美国的蹦迪，原先指的是雏形阶段的街舞，后来才逐渐发展成Hip-Hop文化。

9. 新世纪音乐

新世纪音乐，也有译作新纪元音乐，是一种在20世纪70年代后期出现的音乐形式，兴起于20世纪80年代，具有轻音乐的某些特征，但又十分流行。原本的用途在于帮助冥思及心灵的洁净，但后期的创作者不少已不再抱有这种出发点。有一种说法，由于其丰富多彩、富于变换，不同于以前任何一种音乐：它并非单指一个类别，而是一个范畴，一切不同以往，象征时代更替、诠释精神内涵的改良音乐都可归于此内，所以被命名为New-Age，即新世纪音乐。

20世纪60年代末期，德国一些音乐家将电子合成器音响的概念融入原音演奏或即兴表演方式，启迪了许多新进音乐家运用更多元的手法开拓新的领域。该时期的音乐已具备了New-Age的发展雏形。1973年，一群素昧平生的音乐家在旧金山的某个音乐节上相会，这些人忽然发现虽然他们以前没交流过，可是互相之间的音乐却有很多共通之处。他们的音乐都是从冥思和心灵作为出发点而创作的，这种类型不同于以前的任何一种音乐，具有实验性质的音乐风格取名为New-Age，它指的是一种"划时代、新世纪的音乐"。20世纪90年代，New-Age音乐呈现出了多样化的风貌。音乐界已形成一股百家争鸣、各

拥其妙的新势力。正因如此,New-Age不只是一个单纯界定乐风区别的名词,而是象征着时代的演变、精神内涵改良的世纪新风貌。

二、欧美经典流行音乐赏析

1. What a Wonderful World

路易斯·阿姆斯特朗(Louis Armstrong)是爵士乐的灵魂人物,著名爵士小号演奏家,擅长即兴演奏及演唱,对爵士乐的发展具有卓越的贡献。"What a Wonderful World"由Bob Thiele 和George David Weiss共同创作,1968年由爵士大师Louis Armstrong首次录制并以单曲发行。歌曲是在20世纪60年代美国日益紧张的种族和政治问题背景下创作的,歌曲中以婴儿的新生来表达对新的生活的向往和对未来的憧憬。该作品最为著名之处在于它是由爵士乐教父Louis Armstrong首唱,那略带沙哑的磁性嗓音的深情演绎成为世纪经典。

2. Hey Jude

披头士乐队(The Beatle)是20世纪最为著名的乐队,摇滚音乐的先驱。"Hey Jude"是披头士乐队成员保罗·麦卡特尼为乐队主唱约翰·列侬的儿子Julian创作的一首歌,于1968年发行。原本收录进同名专辑"The Beatles",后来又作为单曲发行,并迅速成为当年的冠军单曲。

3. Hit the Road Jack

雷·查尔斯(Ray Charles),美国灵魂音乐家、钢琴演奏家,开创了节奏布鲁斯音乐。"Hit the Road Jack"为其代表作之一,录制于1961年。

4. Hotel California

老鹰乐队(The Eagles)是美国20世纪70年代最成功的乐队,其风格为乡村摇滚。"Hotel California"创作于1977年,是老鹰乐队的代表曲目,被众多乐迷奉为经典中的经典,从而成为20世纪最著名的流行音乐作品之一。

5. The Dance

葛司·布鲁克斯(Garth Brooks)是美国乡村音乐的代表人物,唱片销量突破一亿二千万张,是当代最受欢迎的乡村音乐歌手。"The Dance"为其代表曲目,曾入选20世纪百首经典歌曲。

6.《斯卡布罗集市》

很多人熟悉保罗·西蒙是因为电影《毕业生》中的插曲《斯卡布罗集市》。保罗·西蒙与搭档加芬克尔合作的这首电影插曲,获得了当年的奥斯卡最佳音乐奖。他们二人的合作可以说是流行音乐史上最佳的重唱组合,两人的和声如诗如梦一般丰富多彩,令人魂牵梦绕。

7. Infinite

埃米纳姆,美国歌手。其风格类型为Hardcore Rap(硬核说唱)。埃米纳姆最大的突破就是介入到黑人一统天下的说唱(RAP)界中,而且获得了巨大的成功。

8. Heal the World

迈克尔·杰克逊是继猫王之后,西方乐坛最杰出的音乐家。他的音乐类型涉猎广

泛,音乐风格完美地融合了黑人的节奏蓝调与白人摇滚的风格。他魔幻的舞步也引得世界各国的艺人疯狂效仿。他开创了音乐的 MTV 时代,他将音乐的视频从宣传工具转变成为一种带有故事情节的艺术表达形式。迈克尔·杰克逊除了在音乐方面取得巨大成就外,还是一位热心于慈善和公益事业的艺人。他用音乐歌颂大爱、种族团结与世界和平。

第七章 合 唱

第一节 什么是合唱

一、合唱的概念

合唱是由两个或两个以上声部组成的一种集体歌唱艺术形式，它包括混声合唱和同声合唱两种类型。

二、合唱的形成

早在远古时期，人类就喜欢在狩猎与农桑之余聚在一起唱歌，以此来表达各种不同的情绪，这即是人类早期的歌唱。随着社会的不断发展，这种歌唱形式逐渐形成了固定的旋律，有了统一的音高。但是由于人声在生理上的差异，如声带长短、厚薄和其他一些发声器官的不同等，势必会导致在歌唱的音区上存在一定的差别，在众多人演唱同一音高的旋律时，就会有一部分人感到不适宜。在这种情况下，人们开始寻找一些与原来旋律不同、但又协调且动听的乐音，使之与集体歌唱同时进行，一方面适应自己的音区，另一方面可取得丰富演唱的效果。在这个分流过程中，有一些相同或相似的人声，也自发地结合起来逐渐地在歌唱中形成了另外的旋律和声部，这就是合唱的雏形。

合唱的形成，历史悠久，起源于欧洲中世纪的宗教音乐，至今已有一千多年的历史。罗马的僧侣们大多从事音乐的创作和研究，他们创建了圣咏活动，将歌唱与宗教紧密联系在一起。随着欧洲音乐体系的建立，和声学的不断完善，歌唱艺术也从最初的单声部向多声部发展，进而形成了大家最熟悉的艺术门类——合唱。

三、我国合唱的历史与发展

我国的合唱艺术有着十分悠久的历史，一些少数民族当中存在着相当多的多声部合唱民歌。20世纪初期从国外引进了群众合唱的形式，从此我国合唱艺术开始迅速发展。从早期的李叔同、五四运动后的肖友梅、赵元任、黄自、马思聪、冼星海，到建国前后的贺绿汀、江定仙、瞿希贤、张文刚、王震亚、郑律成、李焕之、晨耕、刘炽、施光南、孟卫东等人，由于他们对合唱作品的大胆探索和辛勤耕耘，共同促成了我国合唱艺术的迅速发展，并取得了辉煌的成就。

黄自先生于1932年创作的《长恨歌》是我国最早的合唱作品之一，作曲家冼星海创作的《黄河大合唱》1939年在延安公学礼堂首演后，获得了巨大成功，很快传遍全中国，并显

示出它旺盛的生命力,成为我国音乐史上里程碑式的音乐巨著。

新中国成立以后,我国的合唱事业得到了蓬勃发展,涌现出大量的优秀作品,许多音乐家及音乐组织纷纷建立起专业性的合唱团体,与此同时,业余合唱也十分活跃。20世纪60年代初问世的《长征组歌》以其革命的思想内容、高度的艺术技巧和鲜明的民族风格,受到广大群众的欢迎,成为我国大型声乐作品中具有典型意义的作品。瞿希贤、蔡余文、王世光等作曲家们改编的民歌《牧歌》《半个月亮爬上来》《青春舞曲》等,都成为我国合唱的经典作品,深受人们的喜爱。此外,音乐家们创作的大量合唱歌曲和套曲,把我们的合唱舞台装扮得生气勃勃、繁花似锦。

1. 合唱的特点

(1) 音域广

合唱的音域是所有参与者音域的总和,从男低声部的最低音到女高声部的最高音可达到三个半至四个八度。它既有明亮、轻巧而多变的高声区,又有宽广、坚实的中声区和低沉、浑厚的低声区,从而大大丰富和发展了合唱艺术的表现力。

(2) 气息长

一个人一口气要慢唱8拍是不容易的,而合唱则填补了这个缺憾,因为合唱中的呼吸极为灵活,它既可以整体统一呼吸,以表现不同层次的起伏,还可以在全体合唱队员中进行循环呼吸。循环呼吸是合唱中特有的呼吸方法,它由队员们在不破坏合唱整体音响的前提下轮流补充气息,使合唱音乐不间断,用以表现流畅、连贯、悠长等一些特殊的艺术情感。

(3) 力度大

合唱可根据人数的多少来控制音量的大小,即力度。合唱力度的大小可能是一个人音量的30倍、60倍、90倍或更多,由于人数的优势,所以力度的对比和变化最具表现力。它的力度变化幅度、强弱对比是其他任何声乐形式所无法达到的。它能充分利用各种力度记号进行艺术表现,使合唱音响从极弱进入极强,能自如地进行渐强、渐弱、突强、突弱的力度变化。在合唱表现中,运用力度的变化和对比,勾画出不同的意境和场景,将不同的音乐作品展现得淋漓尽致。

(4) 音色多

合唱包括高音、中音、低音、男声、女声、童声、混声等多种音色,根据同类和相似的音色组成声部,再通过各声部相互结合而产生合唱的整体音响。在混声合唱中,有四个基本声部,共分八个组,每个声部都有自己特有的音色,根据音乐作品的需要,既可以把每个声部的音色作为一种特殊的个性来处理,又可以把富有个性的各声部的音色融为一体,形成整体音色,用以表现同一个性的音乐作品。

四、经典合唱曲目欣赏

1.《黄河大合唱》

《黄河大合唱》创作于1939年,是我国最具影响力的交响乐作品之一,作品由光未然作词,冼星海作曲,以黄河为背景,由七种不同演唱形式的歌曲构成,热情歌颂了中华民族悠久的历史,控诉侵略者的残暴,并展现了中国人民与日本侵略者奋勇斗争的英勇场面,

勾画出了中国人民保卫祖国、顽强抗击侵略者的壮丽画卷。

《黄河大合唱》写成于抗日战争时期,1938年秋冬,作者随抗日部队行军至大西北的黄河岸边。中国雄奇的山川、战士们英勇的身姿激发了作者的创作灵感,时代的呼唤促使他怀着高涨的爱国热情谱写了一篇大型朗诵诗《黄河吟》,后来被改写成《黄河大合唱》的歌词。作品由八个乐章组成,它以丰富的艺术形象、壮阔的历史场景和磅礴的气势,表现出黄河儿女的英雄气概。

保卫黄河
——《黄河大合唱》选曲
齐唱、轮唱

光未然 词
冼星海 曲

音乐欣赏

```
|i i3 5 - |3 3 5 i |i 6 6 4 |2 2 |5.6 5 4|
  马在 叫， 黄河在咆 哮， 黄河在咆哮， 河西山冈

|5 - |i i3 5 - |3 3 5 i |i 6 6 4|2 2 |
  吼， 马在 叫， 黄河在咆 哮， 黄河在咆 哮，

|3 2 3 0|5.6 5 4|3 2 3 1|5. 6 i 3|5.3 2 i|
  万丈高， 河东河北 高粱熟了。万 山丛中， 抗日英雄

|5.6 5 4|3 2 3 0|5.6 5 4|3 2 3 1|5. 6 i 3|
  河西山冈 万丈高， 河东河北 高粱熟了。万 山丛 中，

|5. 6|3 - |5. 6 i 3|5.3 2 i|5. 6 i -|
  真 不少！ 青纱帐里， 游击健儿逞 英 豪！

|5.3 2 i|5. 6 3 -|5. 6 i 3|5.3 2 i|5. 6|
  抗日英雄 真不少！ 青纱帐里， 游击健儿逞英

  mf
|5 3 5 6 5|i i 0|5 3 5 6 5|2 2 0|5.6 i i|
  端起了土枪洋枪， 挥动着大刀长矛， 保卫家乡！

|i - |5 3 5 6 5|i i 0|5 3 5 6 5|2 2 0|
  豪！ 端起了土枪洋枪， 挥动着大刀长矛，

|0 5.6 2 2|5.6 3 3|5. 6 3 2 i|
  保卫黄河！ 保卫华北！ 保卫 全 中 国！

|5.6 i i|5. 6 2 2|5. 6 3 3|5.6 5 4|
  保卫家乡！ 保卫黄河！ 保卫华北！ 保卫全国
```

女高、低
```
|i i3 5 - |3 2 3 5|i 6 5 0|i i3 5 - |
  风在 吼， （龙格龙格龙格龙） 马 在 叫，
```

男高
```
|3 0|i i3 5 - |3 2 3 5|i 6 5 0|i i3|
  国！ 风在 吼， （龙格龙格龙格龙） 马 在
```

男低
```
|3 - |0 0|i i3 5 - |3 2 3 5|i 6 5 0|
  国！ 风在 吼， （龙格龙格龙格龙）
```

和谐之美——合唱与指挥篇

$3\ 5\ 6\ \dot{1}\ |\ 5\ 4\ 3\ 0\ |\ 3\ 3\ 5\ |\ \dot{1}\ \dot{1}\ |\ 6\ \dot{1}\ 5\ 6\ |\ 3\ 5\ 3\ 3\ |$
(龙格龙格龙格龙) 黄河 在 咆 哮, (龙格龙格龙格龙)

$5\ -\ |\ 3\ 5\ 6\ \dot{1}\ |\ 5\ 4\ 3\ 0\ |\ 3\ 3\ 5\ |\ \dot{1}\ \dot{1}\ |\ 6\ \dot{1}\ 5\ 6\ |$
叫， (龙格龙格龙格龙) 黄河 在 咆 哮, (龙格龙

$\dot{1}\ \dot{1}\ 3\ 5\ -\ |\ 3\ 5\ 6\ \dot{1}\ |\ 5\ 4\ 3\ 0\ |\ 3\ 3\ 5\ |\ \dot{1}\ \dot{1}\ |$
马 在 叫， (龙格龙格龙格龙) 黄河 在 咆 哮,

$6\ 6\ 4\ |\ \dot{2}\ \dot{2}\ |\ 6\ 4\ 3\ \dot{2}\ |\ \dot{1}\ 7\ \dot{1}\ |\ 5\cdot\ 6\ 5\ 4\ |\ 3\ 2\ 3\ 0\ |$
黄河 在 咆 哮, (龙格龙格 龙格龙) 河西山冈 万丈 高,

$3\ 5\ 3\ 0\ |\ 6\ 6\ 4\ |\ \dot{2}\ \dot{2}\ |\ 6\ 4\ 3\ \dot{2}\ |\ \dot{1}\ 7\ 1\ 0\ |\ 5\cdot\ 6\ 5\ 4\ |$
龙格龙) 黄河 在 咆 哮, (龙格龙格 龙格龙) 河西山冈

$6\ \dot{1}\ 5\ 6\ |\ 3\ 5\ 3\ 0\ |\ 6\ 6\ 4\ |\ \dot{2}\ \dot{2}\ |\ 6\ 4\ 3\ \dot{2}\ |\ \dot{1}\ 7\ \dot{1}\ 0\ |$
(龙格龙格 龙格龙) 黄河 在 咆 哮, (龙格龙格 龙格龙)

$\dot{1}\ \dot{1}\ \dot{1}\ 0\ |\ 5\ 4\ 3\ 0\ |\ 5\cdot\ 6\ 5\ 4\ |\ 3\ 2\ 3\ 1\ |\ \dot{1}\ \dot{1}\ 3\ 2\ |$
(龙 格 龙 龙格龙) 河东河北 高粱熟了。(龙格龙格

$3\cdot\ 2\ 3\ 0\ |\ 1\ 1\ 1\ 0\ |\ 5\ 4\ 3\ 0\ |\ 5\cdot\ 6\ 3\ 0\ |\ 3\ 2\ 3\ 1\ |$
万丈高， (龙格龙 龙格龙) 河东河北 高粱熟了。

$5\cdot\ 6\ 5\ 4\ |\ 3\cdot\ 2\ 3\ 0\ |\ \dot{1}\ \dot{1}\ \dot{1}\ 0\ |\ 5\ 4\ 3\ 0\ |\ 5\cdot\ 6\ 5\ 4\ |$
河西山冈万丈高， (龙格龙 龙格龙) 河东河北

$3\ 6\ 5\ 0\ |\ 5\cdot\ 6\ |\ \dot{1}\ 3\ |\ 5\cdot\ 3\ \dot{2}\ \dot{1}\ |\ 5\cdot\ 6\ |\ 3\ -\ |$
龙格龙) 万 山 丛 中 抗日英雄真 不 少!

$1\ 1\ 3\ 2\ |\ 3\ 6\ 5\ 0\ |\ 5\cdot\ 6\ |\ \dot{1}\ 3\ |\ 5\cdot\ 3\ \dot{2}\ \dot{1}\ |\ 5\cdot\ 6\ |$
(龙格龙格 龙格龙) 万 山 丛 中 抗日英雄真 不

$3\ 2\ 3\ 1\ |\ \dot{1}\ \dot{1}\ 3\ 2\ |\ 3\ 6\ 5\ 0\ |\ 5\cdot\ 6\ |\ \dot{1}\ 3\ |\ 5\cdot\ 3\ \dot{2}\ \dot{1}\ |$
高粱熟了。(龙格龙格龙格龙) 万 山 丛 中 抗日英雄

$\dot{1}\ \dot{1}\ 3\ 2\ |\ 3\ 5\ \dot{1}\ 0\ |\ 5\cdot\ 6\ |\ \dot{1}\ 3\ |\ 5\cdot\ 3\ \dot{2}\ \dot{1}\ |\ 5\cdot\ 6\ |$
(龙格龙格龙格龙) 青纱 帐里 游击健儿逞 英

$3\ -\ |\ \dot{1}\ \dot{1}\ 3\ 2\ |\ 3\ 5\ \dot{1}\ 0\ |\ 5\cdot\ 6\ |\ \dot{1}\ 3\ |\ 5\cdot\ 3\ \dot{2}\ \dot{1}\ |$
少! (龙格龙格龙格龙) 青纱 帐里 游击健儿

$5\cdot\ 6\ |\ 3\ -\ |\ \dot{1}\ \dot{1}\ 3\ 2\ |\ 3\ 5\ \dot{1}\ 0\ |\ 5\cdot\ 6\ |\ \dot{1}\ 3\ |$
真 不 少! (龙格龙格龙格龙) 青纱 帐里

61

音乐欣赏

转 1 = F（前 $\dot{1}$ = 后 5）

($\dot{1}$ $\dot{1}$ 3 | 5 - | $\dot{1}$ $\dot{1}$ 3 | 5 - | 3 3 5 | $\dot{1}$ $\dot{1}$ | 6 6 4 | $\dot{2}$ $\dot{2}$ | 5·6 5 4 |

3 2 3 0 | 5·6 5 4 | 3 2 3 1 | 5·6 | $\dot{1}$ 3 | 5·$\dot{3}$ $\dot{2}$ $\dot{1}$ | 5·6 | 3 - |

5·6 | $\dot{1}$ 3 | 5·$\dot{3}$ $\dot{2}$ $\dot{1}$ | 5·6 | $\dot{1}$ - | 5 3 5 6 5 | $\dot{1}$ $\dot{1}$ 0 | 5 3 5 6 5 |

转 1 = ♭E（前 4 = 后 5）

$\dot{2}$ $\dot{2}$ 5·6 | $\dot{1}$ $\dot{1}$ 5·6 | $\dot{2}$ $\dot{2}$ $\dot{1}$ 6 $\dot{1}$ $\dot{2}$ | $\dot{5}$ $\dot{5}$ $\dot{3}$ $\dot{2}$ $\dot{5}$ | $\dot{6}$ $\dot{6}$ $\dot{3}$ 5 6 |

$\dot{7}$ 5 6 7 6 7 | $\dot{1}$ 7 $\dot{1}$ $\dot{2}$ $\dot{1}$ $\dot{2}$ | $\dot{3}$ $\dot{1}$ $\dot{2}$ $\dot{3}$ $\dot{4}$ $\dot{2}$ $\dot{3}$ $\dot{4}$ | $\dot{5}$ $\dot{3}$ $\dot{4}$ $\dot{5}$ $\dot{6}$ $\dot{5}$ $\dot{6}$ $\dot{7}$ | $\ddot{1}$ $\dot{1}$ 3 |

ff

（齐唱）风在

5 - | $\dot{1}$ $\dot{1}$ 3 | 5 - | 3 3 5 | $\dot{1}$ $\dot{1}$ | 女高 ‖ 6 6 4 | $\dot{2}$ $\dot{2}$ | 5·6 5 4 |

吼，马在　叫，黄河在咆哮，

女低 ‖ 6 6 4 | 4 4 | 5·6 5 4 |

黄河在咆哮，河西山冈

男高 ‖ 6 6 4 | $\dot{2}$ $\dot{2}$ | 5·6 5 4 |

男低 ‖ 6 6 4 | 2 2 | 5·6 5 4 |

mf

3 2 3 0 | 5·6 5 4 | 3 2 3 1 | 5·6 | $\dot{1}$ 3 | 5·$\dot{3}$ $\dot{2}$ $\dot{1}$ | 5·6 |

3 2 3 0 | 5·6 5 4 | 3 2 3 1 | 5·6 | $\dot{1}$ 3 | 5·$\dot{1}$ 5 5 | 5·6 |

万丈高，河东河北高粱熟了。万山丛中，抗日英雄真不

3 2 3 0 | 5·6 5 4 | 3 2 3 1 | 5·6 | $\dot{1}$ 3 | 5·$\dot{3}$ $\dot{2}$ $\dot{1}$ | 5·6 |

3 2 3 0 | 5·6 5 4 | 3 2 3 1 | 5·6 | $\dot{1}$ 3 | 5 5 5 3 | 5·6 |

3 - | 5·6 | $\dot{1}$ 3 | 5·$\dot{3}$ $\dot{2}$ $\dot{1}$ | 5·6 | $\dot{1}$ - | *f* 5 3 5 6 5 | $\overset{>}{\dot{1}}$ $\overset{>}{\dot{1}}$ 0 |

3 - | 5·6 | $\dot{1}$ 3 | 5·$\dot{1}$ 5 5 | 5·6 | $\dot{1}$ - | *f* 5 3 5 6 5 | $\left\{\begin{matrix}\overset{>}{6} \overset{>}{6}\\\overset{>}{3} \overset{>}{3}\end{matrix}\right\}$ 0 |

少！青纱帐里，游击健儿逞英豪！端起了土枪　洋枪，

3 - | 5·6 | $\dot{1}$ 3 | 5·$\dot{3}$ $\dot{2}$ $\dot{1}$ | 5·6 | $\dot{1}$ - | *f* 5 3 5 6 5 | $\overset{>}{\dot{1}}$ $\overset{>}{\dot{1}}$ 0 |

3 - | 5·6 | $\dot{1}$ 3 | 5·5 5 3 | 5·6 | $\dot{1}$ - | *f* 5 3 5 6 5 | $\overset{>}{6}$ $\overset{>}{6}$ 0 |

[乐谱：《保卫黄河》合唱片段，歌词："挥动着大刀长矛，保卫家乡！保卫黄河保卫华北！保卫全中国！"]

2.《团结就是力量》

《团结就是力量》由牧虹作词、卢肃作曲，产生于1943年6月晋察冀边区平山县黄泥区的一个小村子。为了反对日寇到边区抢粮，实行"抢光、杀光、烧光"的疯狂政策，西北战地服务团深入到河北平山县和山西繁峙县的广大农村参加斗争。为了配合这场斗争，牧虹和卢肃同志一起在三四天时间里，突击创作了小型歌剧《团结就是力量》。在这个剧的排练过程中，大家觉得剧情还可以，就是感到结束得有些突然，缺乏终止感。综合大家建议，决定由牧虹同志写词，卢肃同志谱曲，为该剧增加一个幕终曲，于是《团结就是力量》这首经典名曲就这样诞生了。

《团结就是力量》是一首在群众歌曲活动中唱得最多的歌曲之一，词曲唱着上口，唱着有劲，唱得人精神振奋。其实这首歌是一个小歌剧的幕中曲，创作《团结就是力量》的目的是为了配合当时的减租减息运动。

团结就是力量

牧虹 词
卢肃 曲
杨余燕 编合唱

音乐欣赏

转 1 = ♭B（前 5 = 后 1）

合唱谱（团结就是力量）:

女高、女低、男高、男低声部合唱

歌词（按行）：
- 啊，啊，
- 团结就是力量，团结就是力量，这
- 啊，啊 向着
- 力量是铁，这力量是钢，比铁还硬，比钢还强，
- 法西斯蒂开火，让一切不民主的制度
- 向着法西斯蒂开火，让一切不民主的制度死

四名女高领唱：啊，啊

女齐、男齐：
死亡，向着太阳，向着自由，向着新中国发出万丈
亡，

和谐之美——合唱与指挥篇

音乐欣赏

```
2. 1 | 3 05 | i. 5 | 6 i 6 5 | 3 3 1 | 6 - |
开    火,   让 一   切不民主的  制   度  死

i. 5 | 6 i 6 5 | 3 3 1 | 6 - | 6 0 | i i 5 5 |
一    切不民主的  制   度   死   亡,  向着太阳,

3 05 | i. 5 | 6 i 6 5 | 3 3 1 | 6 - | 6 0 |
火,   让 一   切不民主的  制   度   死   亡,

6 i 6 5 | 3 3 1 | 6 - | 6 0 | i i 5 5 | 2 3 5 5 |
不民主的  制   度   死   亡,   向着太阳,向着自由,

6 0 | 3 3 i i | 6.5 6 2 | i 6 5 | i 6 5 |
亡,   向着自由,向着新中国  发 出 万 丈

2 3 5 5 | 6 6 3 3 | 6.5 6 6 | 6 5 | 5 #4 |
向着太阳,向着自由,向着新中国  发 出 万 丈

3 3 i i | 6 6 i i | 6.5 6 4 | 3 i i | i 6 5 |
向着太阳,向着自由,向着新中国  发 出 万 丈

i i 5 5 | 2 3 5 5 | 6.5 6 4 | 5 5 | 3 2 |
向着太阳,向着自由,向着新中国  发 出 万 丈

(0 1 2 3 | 4 5 6 7 | i 2 3 #4 |

i - | {2 - | 3 - | 3 -}  | 0  0 |
      {7 - | i - | i -}
光       芒!

3 - | ♮4 - | 3 - | 3 - | 0  0 |
光       芒!

1 - | {2 - | 3 - | 3 -} | 0  0 |
      {7 - | i - | i -}
光       芒!

1 - | 5 - | 1 - | 1 - | 0  0 |
光       芒!
```

（乐谱页，无可转录正文）

音乐欣赏

由慢渐快

一 切 不 民 主 的 制 度 死 亡， 向 着 太 阳，

向 着 自 由， 向 着 太 阳， 向 着 自 由， 向 着 太 阳， 向 着 自 由，

向着新中国发出万丈光芒！ 发出万丈

3.《青春舞曲》

《青春舞曲》是一首短小精悍的新疆歌曲,深受广大群众的喜欢,其创作者王洛宾用微弱的个体支撑了一个民族的灵魂,让世界人民了解到中国人的情感世界是多么丰富灿烂。在王洛宾搜集、整理、改编的中国民歌中,《青春舞曲》是一首极快活的歌曲。只有王洛宾的版本歌词最全面,王洛宾首稿(三段歌词),年代最久远,被收录在1975年《掀起你的盖头来——西部歌王王洛宾和他的歌》之中,20世纪70年代经著名歌唱家朱逢博的再次演唱,深受欢迎,后歌唱家朱逢博还将此曲收录在《那就是我》专辑中。无论性别,不管长幼,从民歌歌手到港台歌星再到"超女",几乎人人都喜欢哼唱这首动感十足的歌。因为这首歌实在太著名了,有作家为王洛宾写的传记就起名为《青春小鸟》。

青春舞曲

维吾尔族民歌
王洛宾 收集整理
王世光 编 曲

音乐欣赏

6 666 —	女高	$\dot{3}$ — — —	$\dot{1}$ $\dot{2}$ $\dot{3}\dot{2}\dot{1}7$			
		啊，	爬上来，			

6 666 — |女低| #5 5 567 765 | 6 6 #5 —
　一 样地开，

3 2 1 7 6 7 1 2 |男高| 3 2 7 1 3 2 1 7 | 6 6 4 3 —
一样开，　　　太阳下山明早依旧爬 上 来，

　　　　　　　|男低| 0 0 0 0 | 6 0 2 0 3 —
　　　　　　　　　　　　　　　　爬 上 来，

　　　　　　　　　　　　　　　　突慢
$\dot{3}$ — — — | $\dot{3}$ 2 1 7 6 — | 6 6 2 4 3 6 4 | 3 3 2 3 —
啊，　　　　　一 样地开。美丽小鸟飞去 无踪影，

#5 5 5 6 7 7 6 5 | 6 6 6 6 — | 6 7 1 6 | 5 5 5 #5
　　　　　　　　　　　　　　美 丽 小 鸟 无 踪 影，

3 2 7 1 3 2 1 7 | 6 6 6 — | 6 2 1 — | 1 1 7 1 2
花儿谢了明年还是一 样地开。啊，

0 0 0 0 | 6 6 6 6 — | 6 5 1 4 | 5 5 1 7
　　　　　　一 样地开。

渐快
3 2 7 1 3 2 1 7 | 6 6 6 — ‖ 0 0 6·1 1 1
我的青春小鸟一样不 回 来。　　啦啦啦啦

1 7 #5 6 1 7 6 5 | 6 6 6 3 ‖ 0 0 6·1 1 1
我 的青春小鸟一样不 回 来。　　啦啦啦啦

3 0 3 0 3 0 3 2 | 1 0 1 0 1 2 3 1 ‖ 6·1 1 1 1 —
唉　唉　唉　唉不回来。　啦啦啦啦啦，

6 0 3 0 6 0 3 0 | 6 6 6 — ‖ 6·1 1 1 1

和谐之美——合唱与指挥篇

转 1 = F（前 $\dot{6}$ = 后 2）

音乐欣赏

女高 | i̇. - i̇ 3 6 i̇ | 2̇. i̇ i̇ 7 | 7 - 6. 7 | i̇ 7 6 5 6 - |

女低 | 3 - - - | 3 - - - | 7 1 2 4 3 2 1 7 | 3 2 1 7 6 - |
啊， 我的青春小鸟一样不 回 来。

男高 | 6 - i̇ - | 7. 6 #5 - | #5 6 7 6 i̇ 7 6 5 | 6 6 7 6 - |
啊， 我的青春小鸟一样不 回 来。

男低 | 3 - - - | 3 - - - | 7 1 2 4 3 2 1 7 | 3 3 6 - |
啊， 我的青春小鸟一样不 回 来。

转 1 = ♭B（前 3 = 后 7）

(3̇ 2̇ 7 i̇ 3̇ 2̇ 1 7 | 6 6 4 3 - | 3̇ 2̇ 7 i̇ 3̇ 2̇ 1 7 | 6 6 6 7 1 2 3̇ #4̇ #5̇ 6̇) |

| 3̇ 2̇ 7 i̇ 3̇ 2̇ 1 7 | 6 6 4 3 - | 3̇ 2̇ 7 i̇ 3̇ 2̇ 1 7 |
太阳下山明早依旧爬上来， 花儿谢了明年还是

| #5 5 5 6 7 7 6 5 | 6 6 #5 - | #5 5 5 6 7 7 6 5 |

| 3 3 3 3 3 3 3 3 | 1 2 3 2 1 7 | 3 3 3 3 3 3 3 3 |
太阳下山明早依旧爬上 爬上来，花儿谢了明年还是

| 3 - - - | 6 2 3 - | 3 - - - |
啊 爬上来， 啊，

| 6 6 6 6 - | 6 6 2 4 3 6 4 | 3 3̇ 2̇ 3 - | 3̇ 2̇ 7 i̇ 3̇ 2̇ 1 7 |
一样地开，

| 6 6 6 6 - | 6 6 7 7 1 6 | 5 5 5 #5 | i̇ 7 #5 6 i̇ 7 6 5 |
美丽小鸟飞去无踪 影， 我的青春小鸟一样

| 3̇ 2̇ 1 7 6 - | 6 6 2̇ 2 1 1 | i̇ 1 7 1 2 | 3 3 3 3 3 3 3 2 |
一样地开，

| 6 6 6 6 - | 6 6 5 5 1 4 | 5 5 i̇ 7 | 6 6 3 3 6 6 3 3 |
一样地开，

74

第二节　合唱的种类、声部与队形

一、合唱的种类

合唱是以人声的分类为依据,按照不同的人声,分为同声合唱与混声合唱两大类。

(一)同声合唱

同声合唱由同类人声组合而成。它包括三种形式:

1. 女声合唱

由变声后的女青年及女性成人组成。

2. 男声合唱

由变声后的男青年及男性成人组成。

女声、男声合唱均可演唱两至四个声部的合唱作品。

3. 童声合唱

指尚未变声的少儿合唱,通常由小学及初中低年级尚未变声或变声初期的男、女学生组成,一般以演唱两个或三个声部的合唱为主,有时也演唱四个声部的合唱。

(二)混声合唱

混声合唱由男声、女声(或童声)混合组成。一般包括混声齐唱和混声合唱两种。

1. 混声齐唱

齐唱一般来说不归合唱的范畴,但混声齐唱由于男声与女声的声区从客观条件上相差一个八度(男声比女声低一个八度),所以男女混声齐唱实际上是两个声部的混声合唱。

2. 混声合唱

由男女混合组成的多声部合唱形式。通常是按嗓音的特点和音域来划分的:女高音声部(Soprano)缩写为 S、女低音声部(Alto)缩写为 A、男高音声部(Tenor)缩写为 T、男低音声部(Bass)缩写为 B。

同时,在混声合唱中,根据合唱作品表现的需要,还可把每个声部分为两个组,这样就形成了八个声部。所以说,一般较完整的混声合唱,其组织结构应为 $S_1 + S_2 + A_1 + A_2 + T_1 + T_2 + B_1 + B_2$。

根据合唱队每个声部不得少于 3 个人的原则,一个最少而最完善的混声合唱队为 24 人。每个声部一人或两人,则归属重唱范畴。通常四五十人或六七十人的合唱团(队)较为普遍,而几百人、上千人的大型合唱也时有出现。合唱团(队)各声部人数难以完全相等,但应力求大致相近而避免各声部人数差异过分悬殊。

合唱的组织有很多种类,根据其演唱形式,可分为:无伴奏合唱(如无伴奏同声合唱,无伴奏混声合唱)、有伴奏合唱(如带钢琴伴奏合唱,带乐队伴奏合唱)、带表演合唱(如带歌舞表演的合唱,大型组歌或清唱剧)。

二、合唱的声部

合唱队最基本的组织单位是声部,它是根据人声和类别组合而成的。由于每个人的生理差异,如性别、年龄、声带结构、共鸣情况的不同,可将合唱队分为两个或两个以上的不同声部,如二部、三部、四部、八部或更多声部。各声部都具有自己独特的声部特征。

(一)人声类别

(1)第一女高音——声音高而明亮、轻巧而多变,它在合唱队里的作用很大,常担任主旋律的演唱。

(2)第二女高音——声音有力、宽广、圆润,常担任辅助旋律或和声声部,在比较雄伟的作品中它的音量、音色起主要作用。

(3)第一女低音——声音柔顺、坚实、热情、稳健。

(4)第二女低音——声音淳厚、温和、饱满,常作为男高音音色上的补充。

(5)第一男高音——声音多变、轻巧、坚定而有力。比第一女高音低一个八度,在抒情性作品中起主要作用,常单独或与女高音一起演唱旋律。

(6)第二男高音——声音充沛、结实、有威力,常担任主旋律,在战斗性和较雄伟的作

品中它的音质常起主要作用。

（7）第一男低音——声音有力、刚健、饱满、响亮，有时也担任主旋律，但主要起和声作用。

（8）第二男低音——声音浑厚、结实、有力，常担任基础音声部。

（9）倍男低音声部——比男低音再低一个八度，一般较少采用。

（10）童声合唱声音清纯、明亮。高、低音声部的音色并没有太明显的区别。

少年儿童随着身体的发育成长，发声器官也处于不断成长的过程中。小学低年级学生的歌唱音域一般为八至十度，比较成熟的童声才有上列歌唱音域。

（二）业余合唱队的声部

业余合唱队的组成队员条件有限，一般情况下可分为四个声部，但在某些作品需要时，再由一个声部分成若干小声部来演唱。

三、合唱队的队形排列

常见的合唱队队形排列有以下几种：

（1）同声两声部合唱队形如图 7-1 所示。

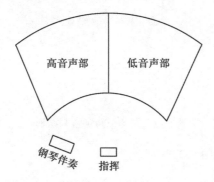

图 7-1　同声两声部合唱队形

（2）同声三声部合唱队形如图 7-2 所示。

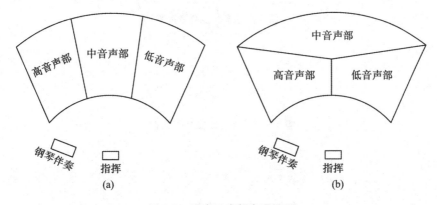

图 7-2　同声三声部合唱队形

（3）混声两声部合唱队形如图 7-3 所示。

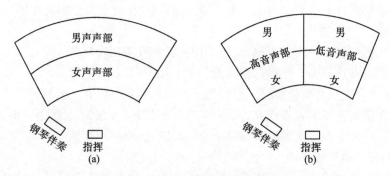

图 7-3　混声两声部合唱队形

（4）混声三声部合唱队形如图 7-4 所示。

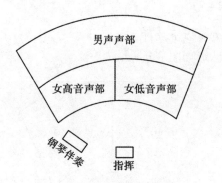

图 7-4　混声三声部合唱队形

（5）混声四声部合唱队形如图 7-5。

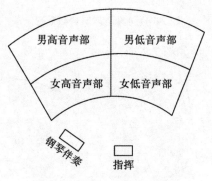

图 7-5　混声四声部合唱队形

用于合唱排练的队形可以更灵活些,如同声合唱可采用如图 7-6 所示的 a、b 的队形。

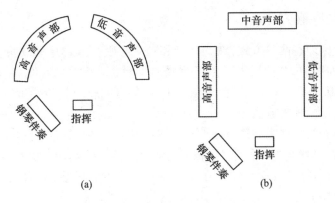

图 7-6　同声合唱变化队形

混声合唱也可采用如图 7-7 所示的队形。

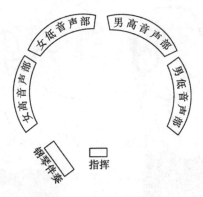

图 7-7　混声合唱变化队形

第三节　分声部合唱训练

一、合唱的发声训练

合唱的发声与独唱的发声基本原理是一致的。在发声训练中要逐步使合唱队队员掌握和运用科学的发声方法,较好地发挥发声器官的功能,从而提高歌唱发音的调控能力(包括音准、节奏、音量、音色、呼吸、共鸣、语音等),以取得较为理想的合唱整体效果。

合唱发声训练通常从适中的声区(C 大调的小字 1 组)和适中的力度(mp 或 mf)开始,发声练习的应用音域和应用力度要逐步扩展,并以大多数合唱队员的发声状态为基础,掌握适当的训练进度。在合唱队队员努力通过合理运作发声器官发出良好声音时,必须要求每个合唱队队员积极主动地与同一声部其他队员的声音达到融合一致,进而再寻求各声部间的相互和谐、均衡。

【唱一唱】 分声部合唱。

二、科学的呼吸方法

常见的呼吸主要有两种方式:胸式呼吸和腹式呼吸。胸式呼吸以肋骨和胸骨活动为主,吸气时胸廓前后、左右径增大。由于呼吸时,空气直接进入肺部,故胸腔会因此而扩大,腹部保持平坦。腹式呼吸以膈肌运动为主,吸气时胸廓的上、下径增大。在演唱时,腹式呼吸是较为科学的呼吸方法。

腹式呼吸可分为顺呼吸和逆呼吸两种,顺呼吸即吸气时轻轻扩张腹肌,在感觉舒服的前提下,尽量吸得越深越好,呼气时再将肌肉收缩。逆呼吸与顺呼吸相反,即吸气时轻轻收缩腹肌,呼气时再将它放松。呼吸在这种方式下会变得轻缓,只占用肺容量的一半左右。舌尖轻轻顶住上腭。

【练一练】 腹式呼吸。

腹式呼吸如图 7-8 所示。

图 7-8 腹式呼吸图

三、合唱中的咬字与吐字

合唱作品是一种音乐与文学相互结合的艺术成品。在演唱时,不仅在音乐的表现上要求完美无缺,同时在文学语言上也必须予以同样的对待和要求。熟练的咬字、吐字技巧,不仅是为了把字音准确清晰地传达给听众,更重要的是通过把正确的咬字、吐字与歌唱发声有机结合起来,以达到"字正腔圆"与"字正腔纯"的目的,从而生动形象地表达歌曲的思想感情,使歌声富有感染力。

在练习过程中,可以用 a、e、i、o、u 五个元音作为最基本的合唱练声曲,在此基础上,还可以在元音前加上 l 或 m 两个辅音字母,如 la、le、li、lu 或 ma、me、mi、mo、mu 进行练习。

【发声练习】

2/4
5　3　1 ｜5　3　1 ‖
mi　mi　mi　ma　ma　ma

【音乐故事】

《梦想合唱团》是CCTV1综合频道发挥第一媒体平台的作用,以全新节目形态,全力打造的年度大型电视活动。该节目于2011年11月在央视首播,得到广大电视观众的高度赞扬。节目中,8位当红明星在自己的家乡进行召集、海选,寻找20位来自各行各业的当地居民,把这些心怀歌唱梦想的个人,组建成一支城市梦想合唱团;通过合唱训练和竞赛,用歌声和情感故事打动评委和现场观众,根据场上表现晋级,走到比赛不同阶段的明星合唱队将获得不同额度的梦想基金,来实现他们的家乡公益梦想。在这个节目中,普通人的梦想和奋斗将通过明星回家的线索串联得以呈现,主体是普通人为了实现梦想的感人的励志故事,明星和合唱团起到一个串联和形态呈现的作用。每个合唱团重点选取故事性强、能起到激励和感人作用的人物为主体,通过纪实拍摄他(她)的故事和蜕变经历,结合演出现场的表现,达到能感染人、激励人的目的,体现我们的人文关怀。

四、经典合唱曲目欣赏

长 城 谣

潘子农　词
刘雪庵　曲
杨鸿年　编合唱

1=D 4/4

5 3 5 3 5｜1·6 5 -｜5 6 1 3 5 3｜2·6 1 -｜5 3 5 3 5｜

1. 万里 长城 万里 长，长城 外面 是 故 乡，高粱 肥
2. 没齿 难忘 仇和 恨，日夜 只想 回故 乡，大家 拼命

3 1 3 1 3｜1·1 7 -｜3 1 3 1 3｜7·6 1 -｜3 1 3 1 3｜

1·6 5 -｜5 5 6 1｜3 2｜1 - - 0｜2 1 2 1 2｜5·3 2 -｜

大豆 香，遍地 黄金 少遭 秧。　　自从 大难 平地 起，
打回 去，哪怕 倭奴 逞豪 强。　　万里 长城 万里 长，

1·1 7 -｜3 3 3 2 1 7｜1 - - 0｜2 1 2 1 2｜5·3 2 -｜

音乐欣赏

```
‖: 3 1  2 3  5 3 5 6 | 1̇ 6 1̇·3 | 5 3 5 3 5 | 1̇·6 5 - |
   奸  淫  掳  掠  苦 难 当，   苦 难 当  奔 他 方，
   长  城  外  面 是  故   乡，  四万万同胞  心 一 样，

   3 1  2 3  5 3 5 6 | 6 4 6·1 | 3 1 3 1 3 | 1·1 7 - |
```

```
|1.                            |2.
 5 5 6 1̇ 3·5 3 2 | 1 - - 0 :‖ 5 5 6 1̇ 3·  2̇ | 1̇ - - - |
 骨 肉 离 散 父    母   丧。     新 的 长 城 万   里  长。

 3 3 3 2 1·    7̣ | 1 - - 0 :‖ 3 3 3 1 3·5 3 2 | 1 - 3 4 |
                                                          啊
```

转1=F（前1=后6）

```
 5 3 5 3 5 | 1̇·6 5 - | 5 6 1̇ 3 5 3 | 2·6 1 - | 5 3 5 3 5 |
 万 里 长 城 万  里 长，  长 城 外 面 是 故    乡，   四万万同胞

{1 3 1 3 | 1·1 7̣ - | 1 3  3 1 | 7̣·6 1 - | 3 1 3 1 3 |
 1 1  1 1 | 3·3 3 - | 1 1  1 1 1 | 5·4 3 - | 1 1  1 1 |
```

```
 1̇·6 5 - | 5 5 6 1̇ 3 2 | 1̇ - - - | 1̇ 0 0 0 ‖
 心 一 样，  新 的 长 城 万 里 长。

      { 7̣ - | 5 5 6 1̇ 7 6 | 5 - - - | 5 0 0 0 ‖
 1·1    3 - | 3 3 2 1 5 4 | 3 - - - | 3 0 0 0 ‖
 3·3    ♭3 7̣ | 6 3 2 1 5 5 | 1 - - - | 1 0 0 0 ‖
```

我和我的祖国

张藜 词
秦永诚 曲
秋里 编合唱

1=♭E 6/8 9/8

中速 舒展、流畅地

(1 2 3 2 1 6 | 7 6. 3 5. 5. | 1 2 3 2 1 6 | 7 5. 3 6. 6. |
5 4 3 2. | 7 6 5 3. | 4. 2 1 | 1 3 5 1 3 5 1.)

女高: 5 6 5 4 3 2 | 1. 5. | 1 3 1 7 6 3 | 5. 5. | 6 7 6 5 4 3 |
1. 我和我的祖国，一刻也不能分割，无论我走到
2. 我的祖国和我，像海和浪花一朵，浪是那海的

女低: 3 4 3 2 1 7 | 6. 5. | 6 1 3 2 1. 1 | 7. 7. | 4 5 4 3 2 1 |

男高: 5. 5. | 3. 3. | 3. ♯4. | 5. 5. | 1. 5. |

男低: 1. 5. | 6. 3. | 6. 2. | 5. 5. | 4. 5. |

2. 6. | 7 6 5 5 1. 2 | 3. 3. | 5 6 5 4 3 2 | 1. 5. |
哪 里，都流出一首赞歌。我歌唱每一座高山，
赤 子，海是那浪的依托。每 当大海在微笑，

7. 6. | 5 ♯4 5 7 6. 7 | 1. 1. | 3 4 3 2 1 7 | 6. 5. |

5. 3. | 2. 5. | 5. 5. | 5 6 5 4 3 2 | 3. 3. |
嗨
我歌唱每一座高山，
每 当大海在微笑，

5. 1. | 2. 5. | 1. 1. | 1 1 1 5 5 5 | 6. 3. |

音乐欣赏 YINYUEXINSHANG

```
1 3 1̇ 7 2̇·1̇ | 6·6· 1̇ 7 6 5· | 6 5 4 3· | 7 6 5  2 |
我歌唱每一条河，  袅袅炊烟，小小村庄，路上一  道
我就是笑的漩涡，  我分担着，海的忧愁，分享海的欢

1 1 3 5 6·5 | 4·4· 2 2 2 3· | 7 7 7 1· | 5 3 5  7 |

5 5 5 5 4·5 | 1̇·1̇· 5 5 4 3· | 3 3 2 1· | 2 1 2  2 |
我歌唱每一条河，  袅袅炊烟，小小村庄，路上一  道
我就是笑的漩涡，  我分担着，海的忧愁，分享海的欢

1 1 1 2 2·3 | 4·4· 5 5 6 1· | 3 3 5 6· | 5 5 7  5 |

1·1· | 1̇ 2̇ 3̇ 2̇ 1̇ 6 | 9/8 7 6·3 5·5· | 6/8 1̇ 2̇ 3̇ 2̇ 1̇ 6 |
辙。我最  亲爱的祖  国，       我永远紧依着
乐。我最  亲爱的祖  国，       你是  大海

1·1· | 1̇ 7 6 5 6 4 | 9/8 3· 3·3· | 6/8 1̇ 7 6 5 6 4 |

3·3· | 1̇ 2̇ 3̇ 2̇ 1̇ 6 | 9/8 7 6·5 1̇·1̇· | 6/8 1̇ 2̇ 3̇ 2̇ 1̇ 6 |
撤。我最  亲爱的祖  国，       我永远紧依着
乐。我最  亲爱的祖  国，       你是  大海

1·1· | 5 5 1̇ 7 6 6 | 9/8 5·  5·5· | 6/8 5 5 1̇ 7 6 6 |

                                                              1.
9/8 7 5·3 6·6· | 6/8 5 4 3 2· | 7 6 5 3· | 4·2 1 | 1·1·:||
你的心窝，    你用你那 母亲脉搏 和我诉说。
永不干涸，    永远给我 碧浪清波 心中的

9/8 3 2·3 4·4· | 6/8 3 2 1 7· | 5 #4 5 6· | 2·7 5 | 1·1·:||

9/8 7 6·5 2̇·2̇· | 6/8 5·  4· | 3·  1· | 4·4 3 | 3·3·:||
你的心窝，
永不干涸，

9/8 5 5·3 2·2· | 6/8 1·  2· | 3·  6· | 5·5 5 | 1·1·:||
```

和谐之美——合唱与指挥篇

小河淌水

（无伴奏合唱）

云南民歌
孟贵彬 编词
时乐濛、孟贵彬 编曲

和谐之美——合唱与指挥篇

深山,阿妹月亮天上走,天上走,啊,
山,啊,
山,
啊,啊,山下小河淌水清 悠 悠。
啊,啊,啊,清 悠 悠。

音乐欣赏

```
‖: 6 1 2 3 3 2 1 6 | 5/4 3 2 2 1 6 - - | 0 0 6 1 6 5 3 2 |
```

2.（女独）月亮出来照半山　照半山，　　　　　　　望见月亮想起
3.（男独）小河淌水哗啦啦　哗啦啦响，（女独）哥　哥在山

```
‖: 0 0 0 0 | 5/4 0 0 0   0 1 3 5 | { 6 - - 6 -
                                     4 - - 4 - } ‖
```

　　　　　　　　　　　　　　　　照半　山，
　　　　　　　　　　　　　　　　哗啦啦 响，

```
‖: 0 0 0 0 | 5/4 0 0 0   { 0 3 1 2 | 4 - - 4 -
                           0 6 1 2 | 1 - - 1 - } ‖
```

```
‖: { 1 - 6 - | 5/4 6 - -
    6 - 3 - | 5/4 3 - - }   0 1 1 6 | 1 - - 1 - ‖
```

月　亮　　　　　照半　山，
河　水　　　　　哗啦啦 响，

```
‖: { 6 - 3 - | 5/4 3 - -
    3 - 1 - | 5/4 1 - - }   0 1 1 6 | 1 - - 1 - ‖
```

和谐之美——合唱与指挥篇

音乐欣赏

和谐之美——合唱与指挥篇

$\frac{3}{4}$ 6 i 6 5 3 2 | $\frac{4}{4}$ 5 6·6 - | i 2 3 5 3 - | 3 - - - ‖
单　等　得　来　春　麦　梢　黄。

$\frac{3}{4}$ 6 i 6 5 3 2 | $\frac{4}{4}$ 5 6·6 - | i 2 3 5 6 - | 6 - - - ‖

$\frac{3}{4}$ 6 i 6 5 3 2 | $\frac{4}{4}$ 5 6·6 - | 6 5 3 2 6 - | 6 - - - ‖
单　等　得　来　春　麦　梢　黄。

$\frac{3}{4}$ 3 5 3 2 1 2 | $\frac{4}{4}$ 3 1·1 - | 3 5 6 7 6 - | 6 - - - ‖

$\frac{3}{4}$ i 6 i 2 6 5 | $\frac{4}{4}$ 6 1·1 - | 3 2 i 2 { 3 - \| 3 - - - / 1 - \| 1 - - - } ‖
单　等　得　来　春　麦　梢　　黄。

$\frac{3}{4}$ 6 5 1 2 3 2 | $\frac{4}{4}$ 3 4·4 - | 3 5 6 2 { 1 - \| 1 - - - / 1 - \| 6 5 3 2 6 - } ‖
　　　　　　　　　　　　　　　　　麦　梢　黄

在那银色的月光下

无伴奏混声合唱

1 = ♭E 3/4
行板

塔塔尔族民歌
王洛宾 配歌
黎英海 改编

音乐欣赏

和谐之美——合唱与指挥篇

咱们工人有力量

和谐之美——合唱与指挥篇

第八章 指 挥

第一节 什么是指挥

一、指挥的概念

指挥是指在乐队或合唱队面前指示如何演奏或演唱的人。其职责是：根据自己对音乐作品的感受、理解和领悟，运用手势、身体动作和面部表情来指示节拍、速度、力度、思想感情等的各种变化，引导全体演奏者、演唱者将作品的内涵正确地表达出来。图 8-1 为合唱指挥图。

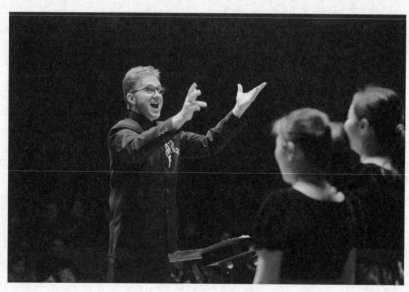

图 8-1　指挥合唱图

二、指挥的产生

自从有了集体歌唱和集体演奏，就有了指挥。我们的祖先在劳动中一呼众和的劳动号子实际上就是以领唱来指挥合唱的。

我国早在宋元时，戏曲就已形成独立的艺术，发展到明清时更加繁荣成熟。戏曲表演中，鼓师（司鼓，鼓佬）以他演奏的鼓、板统领着乐队（文武场）。无论开场、过场、武打，还是唱腔的过门、伴奏或演员的歌唱、表演，在整个戏剧演出中，他始终掌握着演出进行的节奏、速度和强弱，起着极为重要的作用。这就是中国的歌剧指挥。

在欧洲，17世纪前乐队演奏时，有人用较粗的木棒或羊皮纸卷敲打谱架，或拿一根长手杖敲击地板来打拍指挥。18世纪，又有了由作曲家本人边弹钢琴边向乐队示意，或者由乐队的一位小提琴手向乐队发出指示的方式。尽管如此，这时期还没有专职的指挥。因此，有时不免发生敲谱架的、弹琴的和首席小提琴手各自发出节奏不同的信号而产生混乱的局面。

三、中外伟大的指挥家

赫伯特·冯·卡拉扬，奥地利伟大的指挥家。自幼学习钢琴，曾在维也纳音乐学院和萨尔兹堡的莫扎特音乐学院学习。他是现代最著名的指挥家之一，被人们称为"欧洲音乐的总指导"。

祖宾·梅塔，印度当代著名的指挥家，生于孟买。1954年进入维也纳音乐学院学习指挥。他是世界上屈指可数的亚洲籍优秀指挥家，与日本的小泽征尔和我国的朱晖同被誉为"东方鼎足而立的当代三大指挥家"。

小泽征尔，日本著名指挥家，1951年在日本东京桐朋学园高等学校音乐系学习指挥。1970年起，任旧金山交响乐团常任指挥和音乐指导，后与波士顿交响乐团签订终身合同，任音乐指导兼指挥，并兼任新日本爱乐乐团首席指挥。

马革顺，我国著名指挥家，毕业于"台湾中央大学"教育学院音乐系，师从奥地利音乐博士史达士，1981年获维斯铭士德合唱音乐学院"荣誉院士"称号。现任上海音乐学院教授、中国音协第四届理事。

朱晖，世界著名华裔指挥家，祖籍广东潮州。1955年毕业于英国皇家音乐学院，赢得该院的曼斯纪念大奖与里德指挥大奖。随后到布鲁塞尔的皇家音乐学院深造。他以指挥斯特拉文斯基的《士兵的故事》，成功开展了指挥生涯，其足迹几乎遍及整个欧洲大陆及南美洲国家。

四、对合唱指挥的基本要求

合唱指挥是一项独特的表演艺术工作，其在舞台演出过程中引导合唱队员演唱的手势动作被称为"指挥"。一般来讲，合唱指挥和乐队指挥的手势动作和基本技法是一致的，合唱指挥在演出中面对众多的演唱者和演奏者，指挥既要注意演唱者的整体效果和音色的变化，又要运用简洁的动作给予乐队以提示，自如而随心所欲地将整个合唱队的各个声部及乐队达到完美结合。合唱指挥应具有如下能力：

1. 具有较强的组织协调能力

指挥是合唱的灵魂。合唱指挥接触的对象首先是群体的人，所以要求指挥必须具有团结精神和较强的组织协调能力、高尚的道德品质和能为艺术而献身的精神，带领合唱集体共同进行艺术的再创造。

2. 具有良好的听觉能力和音乐感悟能力

要想训练出高水准的合唱队伍，除了具备丰富的音乐基础理论知识和娴熟的视谱能力外，还需要有良好的听觉能力和音乐感悟能力，并能掌握一些乐器演奏技巧，只有这样才能组织并引导整支合唱队伍顺利完成音乐作品。

3. 具备科学的演唱技能

歌声是检验歌唱方法的唯一标准。作为合唱指挥,其主要的任务就是要指挥和引导合唱队队员用人声来演唱出和谐、纯真、动听的声音,因此,从某种意义上,指挥就是判断合唱队声音正确与否的试金石。这就要求合唱指挥要能具备一定科学的演唱技能,不仅自己能演唱出圆润、明亮、松弛的声音,而且能及时纠正合唱队队员不正确的声音,教会队员使用正确的发声方法,引导队员建立起科学而正确的歌唱状态,逐步帮助他们清除多余的力量和错误的方法,使整个合唱队的声音既有外声部的控制能力,又有内声部复合音色的协调能力。

4. 具有广博的音乐知识、丰富的艺术实践经验和音乐视野

一名优秀的合唱指挥来自于丰富的舞台经验,合唱指挥的舞台实践将直接给合唱队队员带来益处,他会让队员学会在舞台上运用自己的身体、外形和内心来演唱,从而使他们在多彩的舞台上领悟多种音乐风格及精神。

5. 具备良好的身体素质和心理素质

教师传授知识,导演排出作品后,自己是不会上台表演的,指挥是在舞台上自始至终与演唱、演奏队员一起共同完成表演全过程的核心人物。所以,指挥除了具备指挥的基本知识和扎实的基本功以外,还必须具备一个表演者所应有的良好的身体素质和心理素质,以及表演意识和表演技巧,从而顺利完成艺术的创造和表现。

【名家故事】

郑小瑛与她的指挥人生

郑小瑛,汉族客家人,1929年出生于福建省永定县,教授,中华人民共和国第一位交响乐女指挥家,爱乐女乐团的音乐总监和创办人之一,厦门爱乐乐团艺术总监兼首席指挥,中国音乐家协会常务理事,中央音乐学院指挥系原主任,中央歌剧院乐队原首席指挥。

郑小瑛自幼爱好音乐,1947年考取北京协和医学院后,在金陵女子大学生物系就读,又在音乐系主修钢琴。1949年先后在开封和武汉的中原大学(现中南财经政法大学)文工团工作,1952年被保送到中央音乐学院学习作曲。1955年2月,中央歌舞团合唱队特地从苏联请来了合唱指挥杜马舍夫进行指导。当时中苏关系正处于蜜月时期,热心的苏联专家主动提出办一个指挥培训班,帮助中国培养合唱指挥人才。在由全国各地选拔而来的25名指挥班学员里,只有郑小瑛一位女性。

1956年夏天,郑小瑛结束了指挥班的学习,回到中央音乐学院。就在这一年,新中国成立了第一个专业指挥系——中央音乐学院指挥系,学院破格让她在作曲系继续完成学业的同时,还在指挥系当兼课老师,并担任全校合唱团和红领巾管弦乐队的指挥。

1978年以来,她经常担任国家重要演出的指挥,并指挥演出了中外歌剧《护花神》《第一百个新娘》《茶花女》《夕鹤》《卡门》《费加罗的婚礼》《蝴蝶夫人》《塞尔维亚理发师》等;还曾与中央乐团、上海交响乐团、中国广播交响乐团、中央歌剧院等十多个交响乐团合作举行音乐会,她指挥的一些歌剧如《第一百个新娘》《草原之歌》《卡门》《阿依古丽》,及欧洲歌剧合唱精粹,与第34届帕格尼尼比赛获第一名的吕思清合作的小提琴协奏曲《梁祝》,以及一些中国交响乐作品和歌剧,已被制成唱片磁带,发行于国内外。

1997年,时任中央歌剧院首席指挥的郑小瑛办理了离休手续,年近古稀的郑小瑛应邀在中国的东南沿海城市厦门市,筹建中国第一个由政府和国有企业扶持,实行艺术总监负责制的职业交响乐团——厦门爱乐乐团,在父辈的家乡继续她的音乐人生。

第二节　指挥的任务、基本姿势及图式

在各类集体性的音乐活动中都需要统一的指挥。指挥分为歌唱指挥和乐队指挥两种,本节主要介绍歌唱指挥。

一、指挥的任务

指挥应以自己丰富的面部表情,稳健的形体动作,准确、简洁的指挥手势,把自己对声乐作品的理解传达给歌唱者,并感染和带动大家以饱满的感情、整齐的节奏、准确的速度、和谐而富有表现力的声音,将歌曲的内容准确地表达出来。

二、指挥的姿势

指挥姿势的基本要求是:自然、大方、舒展、准确、简洁。具体要求如下:

(1) 站姿:自然大方,沉稳和自信地面对歌唱者。双脚分开,距离与肩同宽,重心落在两脚之间,抑或稍向前,使身体向上挺拔。为了在指挥时保持身体平衡,一般站时左脚稍稍向前一些,两脚分开成为一个倒"八"字形,如图8-2所示。

图8-2　指挥站姿图

(2) 身体:抬头挺胸、自然挺拔,可根据歌曲情感的需要,做稍向前或向左、向右的倾斜动作,但不可过于晃动。

(3) 头部:头部抬,颈部放松,根据歌曲内容的需要,运用面部表情(尤其是眼神)的示意,调动歌唱者的感情和对音乐作品强弱的处理。

(4) 面部:歌曲的思想感情应该通过指挥者的面部表情和眼神反映出来,以配合指挥。指挥者还要通过眼睛与队员保持联系,在指挥时要随时观察队员,使他们集中注意力,并通过恰当的面部示意,帮助启发和激励他们的演唱情绪。另外,指挥者的嘴可以无声地示意歌词的咬字、吐字形态,但不要用张嘴来提示歌唱吸气,耳朵是最重要的信息收集器官,它要随时监听着全队的音乐音响,不能有丝毫的松懈。

(5) 手势和手臂:指挥时主要是运用双手来启发、统一和带领队员进行演唱的,因此双手的姿势极为重要。指挥时手的腕部、上下臂都要放松,又要有弹性,不要僵硬。手掌自然鼓起,好像握着一个球似地保持着稍微弯曲的形状,一般情况下手心要向下,如图8-3所示。下臂是动作的主体,指挥的各种线条主要是由下臂的动作来表示的。上臂要自然地离开身躯一些,不要抬得太高,以免引起不必要的疲劳。在指挥过程中,上臂带动下臂,下臂带动手腕,力量连动至指尖,手腕不可上下晃动。

图 8-3　指挥手势图

三、基本图式

（一）二拍子指挥图式

二拍子节拍规律是：第一拍强，第二拍弱，即"强弱、强弱"。指挥图式见图 8-4。

图 8-4　二拍的指挥图式

（二）三拍子指挥图式

三拍子的节拍规律是第一拍强、第二拍弱、第三拍弱，即"强弱弱、强弱弱"。指挥图式见图 8-5。

图 8-5 三拍子指挥图式

（三）四拍子指挥图式

四拍子节拍规律是第一拍强、第二拍弱、第三拍次强拍、第四拍弱拍,即"强弱次强弱、强弱次强弱"。指挥图式见图 8-6。

图 8-6 四拍子指挥图式

悠扬乐韵
器乐篇

第九章　中国民族乐器与乐曲

第一节　吹奏乐器

吹奏类乐器是中国民族乐器中产生最早的种类之一，骨哨、埙等都属此类。它在先秦就有较大的发展，《诗经》中提到的有箫、管、埙、笙等6种。汉、唐时期，鼓吹乐兴盛，外来的横笛、胡笳、排箫等丰富了当时的乐坛。宋代以后，又有唢呐等传入。现今的吹奏乐器约有三类：一类是以气息吹孔，引起空气柱振动发声的笛、箫、埙等；二类是以哨子振动发声的唢呐、管子等；三类是以簧片振动发声的笙、芦笙等。

一、埙

埙为中国古代的吹奏乐器，距今约有六七千年的历史。埙分为一音孔、二音孔、三音孔、五音孔、七音孔等多种，多为陶制品。它音色圆润、低回悲凉，善于演奏别离、伤情、苍劲、悲壮的古典乐曲。

图9-1(a)为埙外形图，图9-1(b)为骨哨外形图。

(a) 埙

(b) 骨哨

图9-1

【代表曲目】

孟　姜　女
（埙独奏）

民间歌曲
邱大成改编

二、笛子

笛子古称横吹、横笛,原流行于西北少数民族地区,汉代传入长安,后传遍全国各地,为民间常用的乐器之一。笛为竹制小管,上有1个吹孔、1个笛膜孔和6个按孔。它音色清脆响亮,音域较高,常被作为旋律主奏乐器,表现力很丰富。明清以来,笛子被用于多种戏曲音乐伴奏,渐渐分出梆笛与曲笛两种。梆笛以主要伴奏梆子腔而得名,音域稍高,音色明亮,常用舌上的技巧,富于节奏、装饰音型的变化,善于表现活泼轻快、刚健豪爽的情绪,具有北方音乐的特点;曲笛以主要伴奏昆腔(俗称昆曲)而得名,音域稍低,音色淳厚丰满,讲究用气的技巧,富于力度和音色变化,善于表现内在含蓄、柔润婉约的气质,具有南方的特色。图9-2为笛子外形图。

笛子独奏曲有《鹧鸪飞》《三五七》《早晨》《姑苏行》《喜报》《今昔》《帕米尔的春天》《荫中鸟》《喜相逢》《五梆子》《小放牛》《百鸟引》等。

图9-2 笛子

【代表曲目】

姑 苏 行
(笛子独奏)

江先渭 曲

三、箫

箫也称洞箫,箫的口端有一个吹孔,管上有六个音孔(前五后一),以气息吹孔,引起振动而发音,箫竖着吹。大约在汉武帝时由西域传入中原。排箫由若干个竹管编成,音色

圆润、柔和、悠扬,穿透力强,特别是夜深人静时。图9-3(a)为排箫外形图,图9-3(b)为箫外形图。

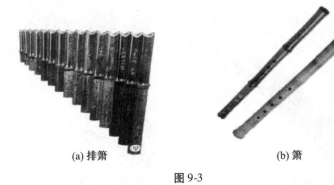

(a) 排箫　　　　　　　　　(b) 箫

图9-3

【代表曲目】

梅花三弄
（箫独奏）

古　曲
陆春龄改编

四、笙

笙是一件十分古老的乐器。笙的形制主要由笙斗、笙管、笙簧三部分组成。笙斗上方插笙管,并通过吹口,将气流吹入笙斗,振动笙簧而发音。笙的音色甜美、柔润,音量较小,变化幅度不大,而色泽明亮。笙能吹单音,也能吹和音(二至四个音)。笙常用来为唢呐、笛子伴奏,在乐队中可作融合音,调和各组乐器的音色,润饰、软化某些独奏乐器的个性。

近现代以来,笙类乐器有较大的发展,出现了二十一簧笙、二十四簧笙、三十六簧笙及扩音笙、中音抱笙、低音抱笙、键排笙等,在大型民族乐队中起着重要的作用。我国西南少

数民族(苗族等)有一种芦笙,其音色、奏法都很有特色,近几十年来也有很大的发展。

图9-4(a)为笙外形图,图9-4(b)为芦笙外形图。

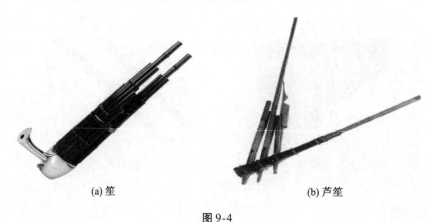

(a) 笙　　　　　　　　　(b) 芦笙

图 9-4

【代表曲目】

凤凰展翅

（笙独奏）

胡天泉、董洪德 曲

五、唢呐

唢呐原来是波斯乐器,明代以前传入中原,先为军中之乐,后传入民间。唢呐由芦苇制成的双簧哨子、铜质的芯子、八个音孔的木质杆和一个喇叭形的铜碗四部分组成,竖吹,有大小不同的规格。唢呐的音量大,音色

图 9-5　唢呐

明亮、粗犷,擅长表现热烈奔放的场面和兴奋、欢快的情趣。唢呐常与打击乐配合,用于民间节庆、婚丧喜事和戏剧的场合。唢呐善模仿人声及其他动物鸣叫和自然音响。北方有种"咔腔",能成套地模仿戏曲、歌曲的人物唱腔,甚至连模仿台词都十分逼真。唢呐外形图如图 9-5 所示。

【代表曲目】

百鸟朝凤
（唢呐独奏曲）

民 间 乐 曲
任同祥 演奏谱
陈家齐 整 理

（乐谱）

六、管子

管子是隋朝时由西域传入中原的,它在隋唐时期是很重要的乐器。管子的声调高亢,音质坚实,接近于人声。中音区较丰满,低音区较浑厚、稍粗沉,高音区较尖锐。它的演奏技巧与唢呐大致相同,但其用气较唢呐吃力,不易吹奏。

管子由芦苇制成的双簧哨子和红木做成的杆子两部分组成,杆子上有 8 个孔,如下图 9-6 所示。另外,还有两支管子并列吹奏的,被称为"双管"。

图9-6 管子

【代表曲目】

江 河 水
（管子独奏）

1 = ♭B（3 7 弦） 4/4

东北民间乐曲
黄海淮 移植

【引子】节奏自由 凄凉地

【一】慢速 悲痛、倾诉地

七、巴乌

巴乌是我国云南省彝族、哈尼族、傣族、苗族等民族的单簧片吹管乐器，音色柔美动听，富于歌唱性。传统的巴乌音域只有十一度，改革后增加到两个八度。巴乌外形图如图9-7所示。

图9-7 巴乌

【代表曲目】

渔 歌
(巴乌独奏)

1 = F 2/4 3/4 (筒音作 5)

严铁明 曲

(巴乌独奏)

第二节 弹拨乐器

弹拨乐器也是很古老的中国乐器种类。琴、筝、瑟早在周秦时代就有。汉代的箜篌、阮,隋唐的琵琶,元代的三弦,明代的扬琴等,一直在中国音乐历史上占有很重要的地位。

一、古琴

古琴是我国弹拨乐器中的横弹乐器。古琴原名"琴"或"七弦琴",周代已十分普遍。因其历史悠久,唐宋以来逐渐被称为"古琴"。古琴外表呈长方形,稍扁。漆成黑色的木质狭长共鸣箱声音低沉,音色明净、浑厚,风格古朴。琴面上张弦 7 根,由外侧向内依次名一弦、二弦……七弦。定弦则外侧弦音最低,内侧弦音最高。琴面外侧镶有琴徽 13 个,用以标明泛音位置,也指出按指的弦位。琴头下面有 7 个小轴,叫作轸,用以调弦。琴腰下有两个系弦

之足,谓之雁足。琴底则有两个出音孔,右面称为"龙池",左面叫作"凤沼"。历代古琴曲流传至今的有百余种琴曲谱集,载有 600 多种、3000 多首不同版本的乐曲,它是中华民族一笔珍贵的音乐遗产。著名曲目有《流水》《广陵散》《潇湘水云》《酒狂》《平沙落雁》等。和其他民族乐器不同,古琴大多在文人,即文化层次较高的士大夫阶层中流行。因此它与中国传统的审美活动结合紧密,较深地体现了中国传统文化的哲学观念、审美情趣,在表现意境、讲究韵味、追求古朴典雅等方面,有其独到之处。古琴外形图如图 9-8 所示。

图 9-8　古琴

【代表曲目】

流　水

（古琴）

据《天闻阁琴谱》（1876 年）
管　平　湖　演奏谱
许　　健　记谱

二、古筝

古筝又名"秦筝",也是横弹乐器,早在秦代已在陕西一带民间盛行。在我国至少有 2300 多年的历史。筝的形制为长方形木质音箱,面板弧形,底板平直并开有两个音孔,整个筝体是一个共鸣箱。筝体的头与尾各设有前梁、后梁,前梁与后梁之间的面板上立有筝柱,以支撑筝弦。筝柱位置错落有序,排列如一字大雁飞行,因此,又有雁柱之称。筝柱可以左右移动以改变弦长、音高。筝按五声音阶音列顺序(sol、la、do、re、mi)定弦,现常用二十一弦筝。

传统筝曲风格流派众多,按其地域分布,通常分为河南筝曲(河南)、山东筝曲(山东)、武林筝曲(江浙)、客家筝曲(闽南、广东梅县等客家语系地区)与潮州筝曲(广东及福建潮州语系地区)等。传统筝曲主要有《河南八板》《打雁》《昭君怨》《月儿高》《凤求凰》《寒鸦戏水》《平沙落雁》等。近半个世纪以来,在筝曲的改编与创作方面,取得了显著的成绩,涌现出不少的优秀作品,如娄树华的《渔舟唱晚》、王昌元的《战台风》以及李祖基的《丰收锣》等。

【代表曲目】

渔舟唱晚
（古筝）

金灼南 传谱
娄树华 改编
曹　正 订谱

1 = D 4/4
如歌的快板 ♩ = 58

三、箜篌

箜篌是一种古代的拨弦乐器,在汉代开辟丝绸之路时,随同琵琶等乐器传入中原,隋唐时是宫廷的主要乐器。其弦数因乐器大小而不同,最少的有 5 根弦,最多的为 25 根弦。其低音音色如古琴一般浑厚深沉,高音则像古筝般清脆明亮。其造型十分精美,如图 9-9 所示。

四、琵琶

琵琶外形图如图 9-10 所示。琵琶是在汉代由西域传入中原的,其音域宽广,音色反应灵敏,演奏技法丰富而难度较大。唐朝时的琵琶为曲项,是木质梨形音箱,四相,用拨子

弹奏,分四弦、五弦两种。现琵琶改为直项四弦,右手指弹,增加了品位(六相十八品或二十三品),能弹足十二个半音,扩大了音域。琴弦以原来的丝质改为钢丝弦或尼龙弦,使音质更为明亮,扩大了音量。琵琶曲分为文曲与武曲两种。

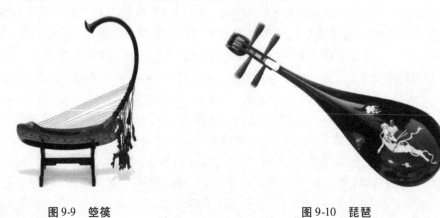

图9-9　箜篌　　　　　　　　　　图9-10　琵琶

【代表曲目】

十面埋伏
（琵琶独奏）

汪煜庭　传谱
李廷松　演奏谱

五、阮

阮是在汉代时已开始使用的一种多品位的乐器,有圆形的音箱、直杆、四弦。现在品位已增加到二十四个,在民族管弦乐队中配有小阮、中阮、大阮、低音阮。阮的音色柔美圆润。阮外形图如图 9-11 所示。

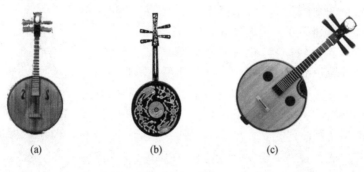

图 9-11 阮

【代表曲目】

酒 狂
（中阮独奏）

六、柳琴

柳琴外形图如图 9-12 所示。柳琴属于琵琶类弹拨乐器,因使用柳木制作,外形也类似柳叶的形状,因而被称为柳琴或"柳叶琴"。由于最早柳琴的外形土里土气,非常民间化,中国老百姓亲切地称它为"土琵琶"。"土琵琶"长期流传在中国山东、安徽和江苏一带的民间,用于伴奏地方戏曲。

最早的柳琴,构造较简单,只有两条丝弦,7 个用高粱轩做成的品位,音域很窄,仅有一个半八度,还不便转调。当时的琴体较大,演奏时有一竹筒套在食指上,用拇指捏紧,靠手腕甩动而拨弦发音,演奏形式别具一格。后因竹筒质脆易裂,使用挖空的牛角圆筒代替。

演奏柳琴时,演奏者要端坐,将柳琴斜放在胸前,左手持琴,手指按弦,右手把拨子夹在拇指和食指之间,弹拨琴弦,姿势非常幽雅。有的地方柳琴的演奏方法和阮一样。

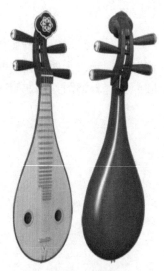

图 9-12　柳琴

1958 年底,王惠然和乐器厂的师傅一起研制成功了第一代新型柳琴——三弦柳琴。三弦柳琴由原来的两根弦变成了三根弦,音柱也由 7 个增加到 24 个。跟土琵琶相比,新型柳琴扩大了音域,方便了转调,音色也由闷噪变得明亮起来。20 世纪 70 年代,王惠然又研制出了第二代新型柳琴——四弦高音柳琴。第二代新型柳琴除了在琴弦和音柱的数量上又有所增加外,最主要的变化是用竹子代替了高粱秆,用钢丝代替了丝弦。这些改革大大改善了柳琴各方面的性能,丰富了表现力。从而使柳琴结束了 200 余年来仅仅作为伴奏乐器的历史,走上了独奏乐器的发展道路。

今天,柳琴在中国音乐表演的领域里扮演着各种各样的角色。在民族乐队中,柳琴是弹拨类乐器组的高音乐器,有独特的声响效果,常常演奏高音区重要的主旋律。由于它的音色易被其他乐器所掩盖和融合,有时还担任技巧性很高的华彩段落的演奏。另外,柳琴还具有西洋乐器曼德琳的音响效果,与西洋乐队合作,别有风味。

七、扬琴

扬琴于明代从阿拉伯传入中国,有梯形或蝴蝶形木质的音箱,以左、右手各执竹制小琴杆敲击琴弦而发音,其外形图如图 9-13 所示。扬琴音域宽广,余音较长,音色丰富,高音区清脆明亮,中音区纯净透明,低音区深沉浑厚。现大多半音齐全,可方便地转调演奏。代表作品有《昭君出塞》。

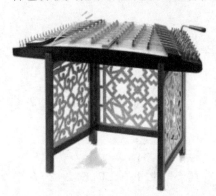

图 9-13　杨琴

第三节　拉弦乐器

拉弦乐器比打击乐器、吹管乐器和弹拨乐器形成的时间都晚。历史记载公元11世纪之前,我国少数民族有一种奚琴,于唐代传入中原,宋代开始用马尾毛代替竹片子擦弦,即今日的胡琴类乐器的前身。13、14世纪胡琴类乐器在各地流行。明清以来,戏曲、曲艺音乐盛行,胡琴被普遍用于主要的伴奏乐器。

拉弦乐器一般用马尾毛摩擦琴弦而发声,因其音色柔美,善于润腔装饰,音色近人声,表现力丰富,擅长演奏抒情性、歌唱性的旋律,故运用十分普遍。拉弦乐器产生较晚,但发展很快。拉弦乐器包括二胡、京胡、板胡、高胡、四胡、坠琴、马头琴等。新中国成立后还有改革的低音胡、革胡等。

一、二胡

二胡又名南胡,由琴筒、琴杆、轸子、千斤、弓等部分组成,张弦二根,大多用五度定弦,弓夹在两弦中,琴筒上蒙上蛇皮,音色柔和、优美。其外形图如图9-14所示。

图9-14　二胡

【代表曲目】

二 泉 映 月
（二胡独奏）

华彦钧　演奏谱
杨荫浏　记　谱
储师竹、黎松寿　订弓指法

1 = G（1 5 弦,用中、老弦,比一般二胡低五度）4/4

♩ = 48-58

0.6 5 6 4 3 | 2 - 2.3 1 1 2 | 3.5 6 5 6 5 6 1 | 5.3 5 5.3 2 6 5 6 1 2 |

3.5 2.3 5 1 6 2 3 5 | 1 - 1 6 1 3 3 2 | 1.6 1.2 3 3 2 1.1 6 1 2 3 |

5 - 5 0 3 5 6 5 6 1 | 5.3 5 5 1 6 6 5 6 5 5 |

二、高胡

高胡即高音二胡,也称"粤胡",其外形图如图9-15所示。多用钢丝弦,音域高,故其音色清澈明亮,富于表现力,是民族管弦乐队中的高音弦乐器。

【代表曲目】

图9-15 高胡

平湖秋月
高胡二胡重奏曲

吕文正 原曲
杨春林 改编

三、中胡

中胡是以二胡形制为基础,加大琴筒和加长琴杆而成。琴弦较粗,音域比二胡低五度,音色较暗,演奏技法与二胡相似。中胡在乐队中作拉弦乐器中音区使用,作为独奏乐器,是近年才发展起来的。其外形图如图9-16所示。

四、板胡

板胡又称梆胡或秦胡,它是梆子腔等戏曲、曲艺剧种音乐的主要伴奏乐器,其外形图如图9-17所示。它的琴筒较短,多用椰壳或其他材料制作。筒面一般用桐木制成。弦多用钢丝或铜丝,音质坚实,音色明亮。其演奏技法很多,右手弓法有跳弓、顿弓、碎弓等,能连续快速演奏,擅长表现轻快、热烈的情绪;左手指法能自如地奏上、下滑音和吟、揉、颤音等,便于模仿唱腔的各种衬腔装饰,贴近人声,适于表现抒情、歌唱性的旋律。

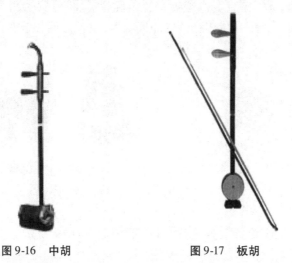

图9-16　中胡　　　　　图9-17　板胡

五、京胡

京胡是京剧或皮黄系统(西皮、二黄)剧种的主要伴奏乐器,其音色明亮而纯净,音频

较高,穿透力强,是文场乐队的领奏乐器,常以京胡为中心带动其他乐器演奏,居于首席地位,虽体积小,外表不显眼,但音量较大。

第四节 打击乐器

打击乐器也叫"敲击乐器",是指敲打乐器本体而发出声音的乐器。中国的民族乐器中有许多特有的打击乐器,这些打击乐器有的今天还在使用,有的今天已经不使用了(比如编钟)。许多传统的打击乐器是中国传统艺术中不可缺少的部分,比如中国戏剧中的磬、鼓、锣、钹,或者说书时使用的快板、响板等。

在中国的传统音乐中,打击乐器(除木琴和编钟外)一般也被看作下级的乐器。比如在春秋和战国文献中就有嘲笑秦国的打击音乐的文章。

我国民族打击乐器具有鲜明的民族风格,品种繁多,演奏技巧相当丰富。根据其发音不同可分为:响铜,如大锣、小锣、铓锣、云锣、大钹、小钹、碰铃等;响木,如板、梆子、木鱼等;皮革,如大鼓、小鼓、板鼓、排鼓、象脚鼓等。

民族打击乐器可分为有固定音高和无固定音高两种。有固定音高的如定音缸鼓、排鼓、云锣等。无固定音高的如大、小鼓,大、小锣,大、小钹,板,梆,铃等。

我国打击乐器具有一定的民族特色,不仅是节奏性乐器,而且每组打击乐器都能独立演奏,对衬托音乐内容、戏剧情节和加强音乐的表现力具有非常重要的作用。民族打击乐器在我国西洋管弦乐队中也常使用。

一、碰铃

碰铃作为一种民族乐器,又称碰钟或星,其外形图如图 9-18 所示。碰铃形小,碗状,用铜制成,一副两个,无固定音高。碰铃音色清脆悦耳,声音穿透力强。多用于器乐合奏或戏曲、歌舞的伴奏。常配合优美抒情的曲调演奏,是色彩性和节奏性的乐器。

图 9-18 碰铃 图 9-19 堂鼓

二、堂鼓

作为一种民族乐器,堂鼓又称大鼓,其外形图如图 9-19 所示。堂鼓的鼓框用木头制成,两面蒙皮。

堂鼓是现代民族器乐合奏及戏曲音乐中常用的一种乐器。演奏时,将堂鼓放在木架上,用双木槌敲击。因为堂鼓鼓面较大,从鼓心到鼓边可发出不同的音高,音色各异。鼓心的音较低沉,愈向鼓边则声音愈高,击奏时,音量能从很弱到很强,力度变化很大。可敲

击复杂的花点,对情绪及气氛的渲染能起较大的作用。

三、板鼓

作为一种民族乐器,板鼓又称皮鼓、单皮或干鼓,其外形图如图9-20所示。板鼓的鼓框用坚厚的木料制成,一面蒙皮,无固定音高。

板鼓常用作戏剧伴奏,起到指挥乐队的作用。板鼓除为唱腔击拍和渲染气氛外,还常用不同的鼓点配合演员的动作,烘托人物的表情。在鼓乐合奏中板鼓也可独奏。

图 9-20　板鼓

四、缸鼓、定音缸鼓

作为民族乐器,缸鼓形状如花盆,所以又称盆骨。缸鼓的鼓框用木头制成,鼓身上大下小,两面蒙皮。新中国成立后,缸鼓吸收了西洋定音鼓的结构特点被改制成定音缸鼓。有的周围装有八副伸缩螺旋,用以调节鼓皮张力以达到一定的音高。鼓身放在一个可以旋转的铁架上,利用鼓身的旋转又可以微调音的高低。另外,在铁架下装有踏板,利用踏板可以使音升高或降低五度。演奏时,往往根据乐曲的需要,将几种调音的方法结合起来运用。

缸鼓的(图 9-21)演奏技巧与堂鼓大致相同,用双木槌敲击。音色较堂鼓柔和,常用于戏曲伴奏、器乐合奏,有时也能独奏。定音缸鼓分为大、中、小三种(图 9-21、9-22),可单独演奏,也可几个同时演奏。定音缸鼓除可运用大鼓的演奏技巧外,还可用西洋定音鼓的技巧演奏。定音缸鼓常用于合奏。

图 9-21　缸鼓

图 9-22　定音缸鼓

五、铜鼓

铜鼓(图 9-23)是流行于广西、广东、云南、贵州、四川、湖南等少数民族地区的打击乐器。铜鼓的出现约在春秋晚期,关于铜鼓的记载,自汉以来常见。西南少数民族地区盛行铜鼓,所以保存下来的铜鼓较多。铜鼓全部铜铸,鼓腔中空,无底。两侧有铜环耳。鼓面和鼓身都刻有精致的花纹。

铜鼓常常单独作为少数民族的舞蹈伴奏乐器使用,发音低沉、浑厚。

图 9-23　铜鼓

六、朝鲜族长鼓

朝鲜族长鼓简称长鼓（图 9-24），有鲜明的民族特色。朝鲜族长鼓的鼓腔是用木头制成的，两头大中间小，两端蒙皮。长鼓无固定音高。演奏时将鼓横挂胸前，或放在木架上，左手拍鼓，右手执行片敲击。

长鼓的音量不大但音色柔和，常用来表现轻快、欢乐的情绪。长鼓多用在舞蹈中，由舞者边舞边击，也可在合奏中作为节奏乐器使用。

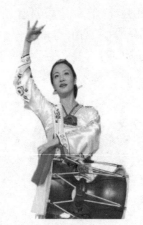

图 9-24　朝鲜族长鼓

七、大锣、小锣

锣作为中国民族乐器，有大锣、小锣之分。锣外形图如图 9-25 所示。大锣呈圆形，锣面较大，用铜制成，各地流行的种类较多，其中京锣、苏锣是较常用的两种。大锣无固定音高。小锣又称子锣、京小锣等，也呈圆形，用铜制成，但锣面较小，所以称小锣。小锣无固定音高，用薄木片敲击，打法也与大锣大致相同。

大锣声音洪亮、粗犷，可用来渲染气氛，增强节奏，多用于器乐合奏或戏曲伴奏。小锣音色柔和、清亮，在戏曲伴奏中常以各种打法来配合演员的动作，以烘托气氛。

图 9-25　锣

八、云锣

云锣是中国古老的民族乐器之一（图 9-26）。云锣是由若干个音高不同的小锣组成。

云锣可奏出旋律，也可作各种节奏型伴奏。在乐队演奏中，云锣作华彩独奏，可获得强烈辉煌的音响效果。

图 9-26　云锣

九、小鼓

作为中国的民族乐器之一，小鼓又称京堂鼓或战鼓，构造与大鼓相同，只是体积较小，无固定音高。

小鼓的演奏方法与大鼓基本相同，但由于鼓面较小，音色的变化不如大鼓明显，常用于演奏较密集的音型。又因为小鼓击音比大鼓高，声音较结实，余音较短，所以常用于合奏与伴奏。

十、排鼓

排鼓作为中国民族乐器之一，是新中国成立后发展起来的打击乐器，其外形图如图 9-27 所示。它是根据民间常用的中型堂鼓和腰鼓改革发展而成的，由五个或六个从大到小、从低音到高音的鼓组成一套。鼓的两面都装有调音的设备，鼓身固定在一个特制的铁架上。

排鼓的音调能达到四到五度。鼓的两面能发出两个不同的音。由于有不同音高、音

色及轻重的变化,在乐队中能造成丰富的音响效果,善于表现热烈欢腾的情绪,多用于大型器乐合奏及鼓乐,是一种具有色彩性的乐器。

(a) 排鼓　　　　　　　　(b) 手鼓正面　　　　　　　(c) 手鼓反面

图 9-27

十一、达卜

达卜是维吾尔族打击乐器,也称手鼓。达卡具有悠久的历史,早在公元 4—6 世纪时已有,清代被列入四部乐。达卡的圆框是用木头制成的,一面蒙羊皮,框内四周有许多小铁环。演奏时,两手执鼓边,左右手的手指交替击鼓面。击鼓心时发"咚"声,用于重拍;击鼓边时发"嗒"声,用于轻拍。改革后的达卜用蟒皮蒙鼓面,比羊皮蒙面的好用。

维吾尔族人民能歌善舞,达卜在维吾尔族民间器乐合奏及伴奏中占有重要的位置,尤其在歌舞中是主要的伴奏乐器。达卜的发音清脆、响亮,声音力度变化幅度较大,技巧灵活,可以起到烘托多种不同乐曲情绪的作用。

十二、大钹

大钹作为中国民族乐器之一,又名大镲。大钹呈圆形(中间突起),用铜制成,两面为一副,无固定音高。其外形图如图 9-28 所示。

大钹声音洪亮,多用于合奏和戏剧、歌舞的伴奏。大钹演奏的代表作品《鸭子拌嘴》是根据西安鼓乐的《五调坐乐全套中吕粉蝶儿》的开场锣鼓改编成的打击乐合奏曲,作于 1982 年。

十三、小钹

小钹作为中国民族乐器之一,又名小镲。小钹的形状与大钹相同,略小,无固定音高。其外形图如图 9-29 所示。

图 9-28　大钹　　　　　　　图 9-29　小钹

十四、编钟

编钟是我国古代的一种打击乐器,用青铜铸成,它由大小不同的扁圆钟按照音的高低次序排列起来,悬挂在一个巨大的钟架上,用丁字形的木槌和长形的棒分别敲打铜钟,能发出不同的乐音,因为每个钟的音调不同,按音谱敲打,可以演奏出美妙的乐曲。

早在 3500 年前的商代,中国就有了编钟,不过那时的编钟多为三枚一套。后来随着时代的发展,每套编钟的个数也不断增加。古代的编钟多在宫廷演奏,民间很少流传,每逢征战、朝见或祭祀等活动时,都要演奏编钟。

在中国古代,编钟是上层社会专用的乐器,是等级和权力的象征。近代,在中国云南、山西和湖北等地的古代王侯贵族的墓葬中,曾先后出土了许多古代的编钟。其中最引人注目的是在湖北随州曾侯乙墓发现的曾侯乙编钟,如图 9-30 所示。这套编钟工艺精美,音域可以达到五个八度,音阶结构接近于现代的 C 大调七声音阶。

另外,编钟上还标有和乐律有关的铭文 2800 多字,记录了许多音乐术语,显示了中国古代音乐文化的先进水平。曾侯乙编钟是目前中国出土数量最多、规模最大、保存较好的编钟,被誉为人类文化史上的奇迹。编钟音乐清脆明亮,悠扬动听,能奏出歌唱一样的旋律,又有歌钟之称。

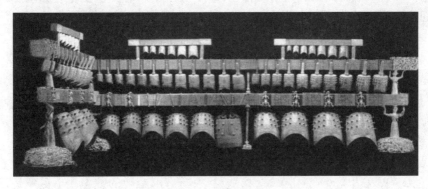

图 9-30　曾侯乙编钟

第十章 西洋乐器

第一节 弦乐器

弦乐器包括小提琴、中提琴、大提琴和低音提琴。它的音域宽广,音色优美,富于歌唱性,表现力极强,是管弦乐队中最重要的组成部分。其演奏技法十分丰富。

弦乐器组是管弦乐队中最主要的组成部分,在数量上占绝对优势,一般占乐队总人数的 60% ~70%。其原因一是因为弦乐器与管乐器相比音量弱小,要取得音响平衡需要适当增加其乐器数量;二是因为弦乐器组拥有宽广的音域,又可以通过不同的运弦方法获得各种色彩和力度的变化,由于它演奏灵便,可以自始至终不间歇地演奏(管乐队则需换气、适当休息),而且其温暖而富有表情的音色,最适于抒发人的复杂多样的思想感情和内心体验,因此,弦乐器组很自然地成为整个交响乐队的基础。

一、小提琴

小提琴由琴身(包括琴头、琴颈、指板和共鸣箱)、琴弦系统(包括弦轴、挂弦板、琴码和琴弦)和琴弓组成。

琴身是木质结构,以械木和云杉为原材料配合制造的小提琴音色最佳;琴弦是金属丝材质;琴弓则用马尾毛制作。

小提琴在弦乐器组中体积最小,音区最高,属提琴族乐器中的高音乐器,艺术表现力丰富,音色优美,表达含蓄,变化多端,构造科学,具有歌唱般的魅力。小提琴是一切弓弦乐器中流传最广的一种乐器,也是自17世纪以来西方音乐中最为重要的乐器之一。现在的四弦小提琴是16世纪从老式的三弦小提琴发展而来的,1650—1730年间经斯特拉迪瓦里、阿马蒂和瓜尔内里等家族加以改进而臻于完美。再后来的改良包括加长指板、增加腮托、用钢丝和尼龙丝取代肠线琴弦等。小提琴是最具表现力的乐器之一,演奏技巧极其丰富,作曲家们经常用以引发作品的情感基调。近年来,小提琴又成为当代流行乐和爵士乐的当家乐器之一。迄今为止售价最高的小提琴是由斯特拉迪瓦里·奥斯于1720年制造的,1990年11月以820000英镑的价格易手。

在演奏技术方面,在全乐队中,也数小提琴最为灵活,技巧复杂多样,可以演奏单音、和弦,也可以演奏任何速度和形式的乐句,因此,小提琴在乐队中总是起着主导的作用,可以称为交响乐队的"心脏"。演奏人员有22~42人不等,并划分为第一小提琴和第二小提琴两部分。每部分还有一位首席演奏者。第一小提琴多半担任乐曲主旋律的演奏,第二小提琴常和第一小提琴演奏同样的旋律型,即同第一小提琴齐奏,或低八度(或低三、六度)重复旋律进行等。小提琴的位置一般在舞台的左前方,靠近指挥,第一小提琴在外,第

二小提琴在后面,但也有把第一小提琴排在舞台的左前方,而将第二小提琴排在舞台的右前方的情况。此外,小提琴也常在室内乐和小品中用于独奏。

二、中提琴

中提琴的外形和小提琴一样,只是体积比小提琴大七分之一,音区较小提琴稍低。中提琴的音色不像小提琴那样清丽、明亮,而略带鼻音,不太透明,但却更为温柔,并带有忧郁的色彩。中提琴一般担任乐曲的中间声部或低音部,但自19世纪以来,更多的作曲家将具有独特音色的中提琴作为一种旋律乐器使用,丰富了乐队的音色表现力。中提琴的人数较第二小提琴略少,有8~12人不等。位置一般排在舞台右侧,大提琴的里面与第二小提琴相对的地方。中提琴的音质别具一格,近似鼻音的咏叹,非常适合表现深沉与神秘的情调。1984年,伦敦索斯比拍卖行以129600英镑的价格卖出了一把著名的中提琴。

三、大提琴

大提琴(图10-1)由于体积较大,因而不能像小提琴和中提琴那样放在肩上演奏,只能将琴竖在地上,演奏者也只能坐着演奏。大提琴同小提琴一样,构造科学、合理,性能良好。大提琴的音区比中提琴低一个八度,属提琴族乐器里的下中音乐器,音色浑厚丰满,深厚明亮,十分优美,表现力丰富,具有开朗的性格,既适于演奏宽广抒情的歌唱性旋律,抒发安宁的心境,又能够体现内心的激动,表达深沉而复杂的感情。大提琴适于拉奏,而拨奏的效果也十分美好。大提琴独奏曲《天鹅》(选自圣-桑的《动物狂欢节》)以及罗西尼《威廉·退尔序曲》中的大提琴五重奏等,都是展现大提琴优美音色和丰富表现力的最好范例。大提琴主要是一种旋律性乐器,同时担负着弦乐器组的低音。大提琴在乐队中的位置,一般排在舞台的右前方,与第一小提琴相对称,人数一般为6~10人。

图10-1 大提琴

四、低音提琴

低音提琴是弦乐器组中体积最大的一种乐器,它相当于大提琴的两倍,因此演奏者只能站着或者坐在高凳上演奏。它有两种基本形制:一种属于六弦提琴一族,肩斜背平;另一种属于小提琴一族,肩较方,背微圆。低音提琴的音区最低,音色低沉、深厚、柔和,在乐队中起着基础低音的作用。低音提琴共鸣大,发音低沉,把位大,较难演奏快速活跃的旋律,慢奏时效果最佳。它很少担任独奏,但它同大提琴一起演奏旋律时却有很好的效果。拨弦奏法可发出隆隆声,描述雷声或波涛声往往恰到好处;高音部分音质纤弱动人。在大型乐队中,低音提琴一般有6~10人。位置一般在大提琴的后面围成一个半圆形,使乐队排列更为壮观。

倍低音提琴是管弦乐队和交响乐队中的最低音声部,多充当伴奏角色,极少用于独奏,但其雄厚的低音无疑是多声部音乐中强大力量的体现。贝多芬就常用它在交响乐队

中演奏重要的旋律。如他在《第九交响曲》的第四乐章开始时,用倍低音提琴演奏的宣叙调,有力地回应了前三个乐章的主题动机。还有圣-桑在他的《动物狂欢节》中,用倍低音提琴生动地塑造出笨重、庄严的大象形象。

第二节 管 乐 器

一、木管乐器

木管乐器组包括长笛、双簧管、单簧管、大管四种主要乐器。此外,这四种乐器的变形乐器短笛、英国管、低音单簧管和低音大管等,在交响乐队中也经常使用。

木管乐器因其本身使用的木制材料而得名。但实际上,木管乐器也并非全是木质的,如长笛就是用金属制作的。在 18 世纪时,常有用象牙、水晶甚至金子制成的,而现在也有用有机玻璃制成的。木管乐器组的乐器,有的历史悠久,有的产生很晚,形制各异,演奏技巧各不相同。木管乐器组音色多样,音域宽广,而且在乐队中独立性强,每件乐器都可单独演奏,充分发挥各自的表现性能,不像弦乐器在乐队中多是集体地表演。木管乐器组的每种乐器一般只用 2~4 个,总人数比弦乐器组少得多。位置一般排在舞台的正中,位于第二小提琴和中提琴的后面。

1. 长笛

长笛是世界上最古老的乐器之一(图 10-2),分为竖笛和横笛两种类型。竖笛音色柔和,富于诗意,主要用于室内乐中。横笛音量较大,从 17 世纪末即进入欧洲早期的交响乐队。到 19 世纪中叶,长笛的制作已基本定型,成为木管乐器组中最为灵活的一种乐器。长笛的流传已有好几个世纪,其历史甚至可以追溯到古埃及时代,当时它还只是竖吹的上面开孔的黏土管。到了海顿所在的年代(1732—1809),长笛已成为交响乐队中的固定乐器。19 世纪初,随着特奥巴尔德·波姆发明的按键装置(后来也被用于单簧管、双簧管和大管等),长笛完成了定型。长笛的种类很多,除常见的普通 C 调长笛外,还有 bD、bE 调长笛,G 调次中音长笛,C 调低音长笛等,不过应用较少。

图 10-2 长笛

长笛的结构组成包括管身(含吹节、主节和尾节)和音键系统。普通型长笛使用的材质通常是无缝镍银管,专业型长笛采用的是硬质真银。

长笛音色明亮、圆润、甜美、清新、透彻,高音活泼明丽,低音优美悦耳,广泛应用于管弦乐队和军乐队,既适于演奏田园风味的抒情旋律,更善于演奏快速的音阶、琶音等华彩性乐句。它的单吐、双吐、三吐、弹吐的舌奏技巧,善于演奏快速、连续的跳音、断音等。长笛在交响乐队中通常有 2~3 个,它的基本任务是演奏旋律,即重复其他乐器声部或单独演奏。

2. 短笛

短笛(图10-3)是长笛的变形乐器,是交响乐队中音区最高的乐器,一般在高八度重复长笛或其他乐器声部,通常由第二长笛手吹奏,或由第三长笛手兼奏。由于音色尖锐,富于穿透力,有节制、审慎地使用可使整个乐队的乐声更加响亮、有力而辉煌。常用来表现胜利回归、热烈欢舞的场面或描写暴风雨中的风声呼啸等。

3. 双簧管

木管乐器中除长笛外,都是通过哨片发声的,双簧管和大管使用双片哨片(又称簧片),单簧管使用单片哨片。

双簧管(图10-4)最初形成于17世纪中叶,18世纪时得到广泛使用。它的前身类似原始的芦笛。双簧管音色温厚、典雅、甜润,优美的中音区类似女性的歌唱,善于演奏柔美抒情的歌唱性旋律,常用以描绘大自然或乡村的宁静生活。

图 10-3　短笛　　　　　　图 10-4　双簧管

双簧管的结构组成包括哨子(双簧片)、管体(包括上下节和喇叭口)和音键。管体用经过特殊处理的硬木制成。

双簧管在乐队中常担任主要旋律的演奏,是出色的独奏乐器,同时也善于合奏和伴奏,重复其他旋律声部,但不善于演奏快速、跳跃的乐段。此外,它还是交响乐队里的调音基准乐器(乐队以双簧管的小字一组的A音定音),因为双簧管的音准可以经常保持不变,因此整个乐队定音都要以它为准,这已成为一种传统习惯。

4. 单簧管

单簧管(图10-5)的外形与双簧管相似,音色明亮、优美。高音区嘹亮明朗;中音区富于表情,音色纯净、清澈优美;低音区低沉、浑厚而丰满,是木管乐器组中应用最广泛的乐器。单簧管也是一种十分灵活的乐器,不管是富于表情的歌唱,还是快速度的技巧性乐句,以及音阶、琶音、跳进和颤音等,都可以得心应手地奏出。单簧管还可随意变换音响力度,特别善于演奏力度的渐强和渐弱。单簧管是交响乐队中最富有表情的声部之一,它的作用也主要是演奏旋律。

图 10-5　单簧管

单簧管的结构组成包括哨头(单簧片)、小筒、主体管(两节)、喇叭口和机械音键系统。普通型的单簧管使用材质为硬制橡胶、ABS塑料、酚醛树脂等;专业型的单簧管使用

材质为经特殊处理的乌木、紫檀、红木或有机玻璃等。

单簧管又称"黑管",是一种音域宽广的簧片乐器,其起源可以追溯到号角和风笛,一般认为是从一种类似竖笛的单簧片乐器芦笛演变而来的。现代的单簧管是由德国笛子制作人约翰·丹纳在 1690 年发明的,此后屡经改进,最终由德国长笛演奏家特奥巴尔德·波姆定型。传统上,单簧管是木制的,考究的单簧管一度用象牙制作,但如今已普遍采用塑料制作。单簧管的性能十分灵活,可以轻松地演奏掠过多个音阶的长音,且以能连续吹出琶音著称,用于独奏,极富表现力。

单簧管有 bB 调单簧管、A 调单簧管和 bE 调单簧管等类型,即乐器本身的自然调性是 bB 调或 A 调、bE 调,因此,属于移调乐器。即在为单簧管写谱时,要对乐曲的调性进行移调。如常用的 bB 调单簧管比一般乐器的自然调性(C 调)低大二度,在写谱时,就要将乐曲的调性移高大二度记谱,方能奏出和其他乐器相同的调性来。低音单簧管是单簧管的变形乐器,它的低音区比单簧管的音域增加一个八度。在乐队中,一般由第三或第四单簧管兼演。

图 10-6　大管

5. 大管

大管是木管乐器组中音区最低的,管身很长,因此做成两根管子叠在一起的样式(图 10-6)。大管的音色明亮、浑厚而圆润,很有特点。低音区音色阴沉庄严,中音区音色柔和甘美而饱满,高音区富于戏剧性,适于表现严肃迟钝的感情,也适于表现诙谐情趣和塑造丑角形象。演奏技术也相当灵活,可以自如地演奏音阶、半音阶、音程跳动以及分解和弦,也可以自如地演奏装饰音等。在木管乐器组中,演奏低音声部,并能很好地演奏旋律。低音大管是大管的变形乐器,是木管族中的最低音乐器,音色听起来阴险恶毒,称得上是黑暗恶势力在管弦乐队里的总代言人。在乐队中,常由第三大管兼任演奏。

大管的结构组成包括哨子(双簧片)、管体(分四节)、弧形接管和音键系统。使用材质是木质材料。

6. 英国管

英国管的使用材质是木质的。结构组成包括哨子(双簧片)、管体、球状喇叭口和音键系统。其音色较特殊,近似双簧管,有忧郁、梦幻的情调。中音区音色很美,但往往给人一种悲凉的感觉,具有静观、冥想的特点。因此,常作为装饰性的乐器使用。在乐队中,一般由第二双簧管或第三双簧管兼任演奏。

英国管比双簧管低五度,是双簧管的变形乐器(实际上是中音双簧管)。音色比双簧管浓郁而苍凉,听起来如泣如诉。如德沃夏克的《新世界交响曲》第二乐章主题和西贝柳斯的交响诗《图奥内拉的天鹅》都是英国管演奏的。英国管不是管弦乐队的基本乐器,只在表现特定情景时才用。"英国管"名称之由来,并非此乐器来自英国,而是由于文字上的相同音译的结果。

7. 萨克斯管

萨克斯管的外形是金属制抛物线性圆锥管体(图 10-7),有与单簧管类似的头(单簧

片),波姆体系音键系统。除 bB 高音萨克斯管外,均弯成烟斗形。使用材质是铜质材料。

萨克斯管是一种管乐器,它是比利时乐器制作家阿道夫·萨克斯(1814—1894)根据当时欧洲盛行的波姆式长笛的发音原理,于1840年发明的一种既是木管乐器,又是铜管乐器的乐器。萨克斯以自己的名字命名,于1846年取得了专利。比利时人一直以此为自豪,甚至把萨克斯管印在钞票上。

萨克斯管音色丰富,高音区介于单簧管和圆号间,中音区犹如人声和大提琴音色,低音区像大号和低音提琴。最常用的是中音和次中音萨克斯管,常与高音和上低音萨克斯管配合,组成萨克斯管四重奏。萨克斯管音色丰富迷人,强吹奏时类似铜管,弱吹奏时类似木管,萨克斯管的独特音色为现代音乐所推崇,广泛应用于现代爵士乐队中,偶尔也用于管弦乐队。法国作曲家比才、圣-桑、威尔第等都在自己的作品中使用了萨克斯管。

图 10-7　萨克斯管

二、铜管乐器

铜管乐器因用铜质材料制造而得名。铜管乐器在技巧和表现力方面不如弦乐器组和木管乐器组,但在乐队中的作用却很重要,其威力之大是其他乐器不可比拟的。在有力的全奏中,铜管乐器组是乐队的支柱,它的音响饱满、强烈而有光辉。铜管乐器组的位置与木管乐器组邻接,排在舞台右方中提琴的后面。

铜管乐器组包括小号、长号、法国号(圆号)、大号以及它们的一部分变形乐器,如短号、低音长号等。

1. 小号

小号是铜管乐器组中音区最高、音色最典型、地位最重要的一种。它的音色高亢、明亮、强烈,极富光辉感,既可奏出嘹亮的号角声,也可奏出优美而富有歌唱性的旋律,适于表现雄伟、庄严、节庆、胜利的情绪,带有英雄性的色彩。小号的技术性能丰富,在乐队中,不但可演奏旋律,还可用作和声背景、节奏基础等。小号是 bB 调乐器,也属于移调乐器。短号是小号的变形乐器,号身较短,音色不如小号那样明亮、雄伟,但更甜美,更富于歌唱性,技术性能更灵活,乐队中也经常使用。

小号的结构组成包括号嘴、管体和机械三部分。管长1.355米,机械部分由活塞和活塞套组成,通过按下活塞接通旁路管以达到延长号管的目的。活塞分为直升式和回转式两种。使用材质是磷铜管。

小号最早在军队中用来传递信号,17世纪以后成为管弦乐队和独奏的乐器。19世纪以前,小号仅限于吹奏泛音列的各音,而到巴赫时代,许多小号则长于高音区的演奏。基音的音高可以通过安装不同长度的接管(若干节号管)来改变。大约1830年,小号又加上了阀键,以便更容易演奏。小号是军乐队的重要乐器,也大量用于爵士乐队。除 bB 调外,还有 C、bE、A 等多种调的小号,但使用很少。小号音色嘹亮,富于英雄气概,多用于吹奏号角之音和进行曲式的旋律。如威尔第的《阿伊达》中的小号齐奏,气势恢宏,极富煽动性。小号演奏时,还可以在号口塞梨状弱音器,堵住排气量的百分之七十,以达到改变

音色的目的,从而表现抒情、梦幻与神秘。

图10-8(a)为短号外形图,图10-8(b)为小号外形图。

(a) 短号　　　　　　　　(b) 小号

图 10-8

2. 长号

长号又称拉管,是构造上唯一未经过技术完善,很少改进的铜管乐器(图10-9)。它通过滑管来改变号身的长度和基音的音高。长号的结构组成包括号嘴、U形套管(管长2.75米)、里管、调音管、喇叭口等(低音长号还带有一个回转式四度活塞和一根四度附加管)。使用材质是磷铜管。

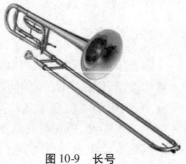

图 10-9　长号

长号有着大小不同的类型,现在乐队中,常用的是中音长号和低音长号两种。长号音量洪大,音色高傲、辉煌、粗犷、明亮、庄严壮丽而饱满,声音嘹亮而富有威力,但在弱奏时,却又相当柔和、圆润、温柔委婉。由于长号构造上的特殊性,没有变音活塞装置,因此,技术性能有限,但却适宜演奏滑音、倚音等装饰音。长号三重奏在交响乐队中是最典型的用法,时常用于英雄性或悲剧性的段落中。

长号的音色鲜明统一,在乐队中很少能被同化,甚至可以与整个乐队抗衡。常演奏雄壮乐曲的中低音声部。军乐队中是用来演奏威武的中低音旋律的主要乐器。管弦乐队中很少用于独奏。长号的历史可追溯到15世纪。17、18世纪时多用于教堂音乐和歌剧的超自然场面中。到19世纪,长号成为交响乐队中的固定乐器。长号也是军乐队的重要乐器,同时还大量用于爵士乐队,被称为"爵士乐之王"。

3. 圆号(法国号)

法国号又称圆号(图10-10),因其号管弯卷成圆形而得名。法国号结构组成包括号嘴、管体和机械三部分。管长3.930米(F调圆号),管体弯成圆形,整个管体拐弯较多。机械部分使用回旋式活塞,通过按下活塞键使活塞回转接通旁路管以达到延长号管的作用。常见有三键、四键和五键圆号。使用材质是磷铜管。

法国号的前身是号角,在传统上与狩猎有关。19世纪以前,管弦

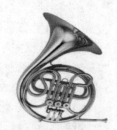

图 10-10　法国号

乐队中的圆号大多限于泛音列的各音使用,其基本音高可以通过"附管"改变乐器的长度来改变。1840年以后,阀键逐渐取代了"附管"的作用。

古老的法国号是自然音法国号,直到19世纪30年代以后,经过改进装上了带有活塞的机械装置,发展为可以演奏半音阶的现代法国号(又叫半音阶法国号)。

乐队中一般使用四个法国号,第一、第三法国号主要演奏高音区,第二、第四法国号主要演奏低音区,音域很宽。法国号音色不如其他铜管乐器明亮,但却柔美、温和、高雅,带有哀愁,圆润而富有诗意,成为铜管乐器组与其他乐器组音色上的纽带。其表现力极其丰富,是铜管乐器中音域最宽、应用最广泛的乐器。

法国号的技术性能也很丰富,便于演奏长音、顿音、颤音、快速的同音反复以及跳跃进行等。作曲家时常利用法国号柔美的歌唱性,让它演奏抒情的旋律。法国号可以奏出三种不同的音色:一是自然音色;二是阻塞音,即将拳头伸入喇叭口内吹奏,音量减小,产生一种朦胧的音色;三为闭塞音,即将拳头更深地伸入喇叭口内后强吹奏,产生带有金属色彩的音色。

法国号还可以加用弱音器来改变音色,有时则将喇叭口朝上强奏,获得特别强有力的音响效果。法国号是F调乐器,同单簧管一样,也属于移调乐器。

4. 大号

大号在铜管乐器组中体积最大,发音最低,一般担任铜管乐器组中的低音声部。其外形图如图10-11所示。

大号的结构由号嘴、管体和机械三部分组成。有四至六个活塞回转式。大号有抱式大号、圈式大号和转口式大号(俗称"苏萨风")三种,后两种只用于军乐队或管乐队。

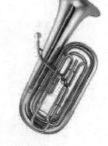

图10-11　大号

大号是管弦乐队中最大的低音部铜管乐器,音色浑厚低沉,威严庄重,与倍低音提琴同是管弦乐队和奏的基础。大号的形制有多种,除前面提到过的抱式、圈式、苏萨风,还有一种优福尼(次中音大号)。管弦乐队中还使用G、F、C调大号。大号在乐队中主要担任低音部和声或节奏,很少用于独奏。其实大号不但低音浑厚,高音区也很优美,所以现代作曲家偶尔也用大号吹奏旋律。

第三节　打击乐器

打击乐器在交响乐队中没有独立的意义,主要是从节奏上强化乐队的音响,增加乐队特定的节奏效果。同时它也可以模仿出一些自然的节奏音响,还可以增加乐队音响的光辉和华彩。

打击乐器品类众多,样式、质地各有不同。从发音方面可分为两大类:第一类可以调整音准,即可以发出一定高度的音,这类乐器包括定音鼓、木琴、排钟、管钟、钢片琴等;第二类没有固定音高,这类乐器包括大鼓、小鼓、三角铁、锣、铃鼓、钹、响板等。打击乐器组除定音鼓由一人担任外,其余乐器一般由3~4人兼任。打击乐器组的位置一般排在舞台后沿偏左的地方,位于第二小提琴之后。

一、定音鼓

定音鼓由鼓身、鼓皮、定音系统和鼓槌等部分组成（图 10-12）。鼓身是金属结构；鼓皮用牛、羊、驴皮均可，或使用合成材料。鼓槌是短木槌。根据演奏需要决定是否在一端包以弹性材料。

定音鼓属单皮膜鸣乐器，造价昂贵。定音鼓可发出固定频率（即音高）的声音，并能够在五度音程范围内改变音高。音色柔和、丰满，音量可控制，不同的力度可表现不同的音乐内容，有时甚至可以直接演奏出旋律。演奏方法分为单奏和滚奏两种，单奏多用于节拍性伴奏，滚奏则可以模仿雷声，且效果逼真。定音鼓作为色彩性打击乐器，其丰富的表现力远非普通打击乐器所能比拟。定音鼓的前身是古阿拉伯的纳嘎拉鼓，17 世纪传入欧洲后，就一直是交响乐队中打击乐声部的固定乐器，是重要的色彩性伴奏乐器，也适用于其他各类乐队。定音鼓在规格上分为大、中、小三种，在交响乐队中通常设置三至四个，由一名乐手演奏，可达到鼓声本身的和声效果。从表面上看，定音鼓几乎算是最易演奏的乐器了，但实际上鼓手需要相当大的自信和时间感才能成功地驾驭它。鼓手经常要默默地静坐若干时间，随后数着章节，在非介入不可的当口发出振聋发聩的一击，稍有差错便会人尽皆知。

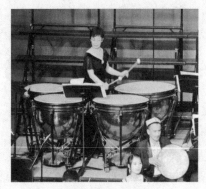
(a) 定音鼓的演奏

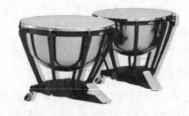
(b) 定音鼓

图 10-12

二、木琴、排钟、管钟和钢片琴

打击乐器中可以演奏旋律的乐器有木琴、排钟、管钢片琴等。

木琴由音条、琴架、共鸣筒和打槌四大部分组成。音条用红木或其他硬质木料制作；琴架是金属质地；共鸣筒是长短不同的圆形薄铝管，装在每个音条的下方，作用相当于弦乐器的共鸣箱，使音条发出的声音增强和延长；打槌是一对勺形小木槌，多用红木制成，用来击打音条以发声。

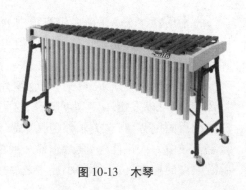
图 10-13　木琴

木琴的各个音条都有固定音高,因而木琴是变音打击乐器,可用于独奏旋律。强奏时,木琴音色刚劲有力,弱奏时则柔美悦耳。木琴发音短促而清脆,多用来演奏轻快、活泼的乐曲,表达一种欢乐的气氛。对于持续音,则必须运用两个打槌迅速交替敲击同一音条以获得连续的效果。此外,木琴还可以奏出美妙的滑音和动人的震音,具有丰富的表现力。木琴产生于14世纪,音域为3个半到4个八度。多用于独奏,但需要其他乐器(如钢琴、管弦乐队等)来伴奏,方能衬托出其独特的音色,使之更具魅力。

排钟是用长短、厚薄不同的钢片制成的,音色柔和、清澈,犹如一群不同音高的小钟在鸣响,也是一种色彩表现特殊的乐器。

管钟是用长短不同的钢管制成的,常用来模仿钟声效果,乐队中应用较少。

钢片琴音色既明亮清脆,又柔和悦耳,运用得当十分富有效果。

三、大鼓

大鼓由鼓身、鼓皮、鼓圈、鼓卡和鼓槌等部分组成(图10-14)。鼓身是木质或轻金属材料;鼓皮多用牛皮;鼓圈和鼓卡目前多用铝合金制成。鼓槌是短而粗的木槌,一端包以皮条、布料或绒毡,呈球状。

大鼓属双面膜鸣乐器,无固定音高,但可控制发音的强弱变化。用鼓槌敲击发音,随用力的变化来表现不同的音乐情绪。其音色低沉响亮、雄壮有力,用于模仿雷声和炮声时恰如其分。现代大鼓起源于古代土耳其,又称大军鼓,中世纪时传入欧洲。它是军乐队、管弦乐队和交响乐队中最重要的打击乐器,几乎不作独奏,而是参与合奏或衬托乐队和声的伴奏乐器。但大鼓的地位非常重要,它不仅使乐队的低音声部更加充实、丰满,而且为整个乐队带来一种气势,增添了活力。

图10-14 大鼓　　　　图10-15 小鼓　　　　图10-16 三角铁

四、小鼓

小鼓的构成类似大鼓(图10-15),但体积小得多。使用材质基本与大鼓相同,只是鼓皮为羊皮,且不敲的一面绷有多条响弦;鼓槌使用两条硬木槌,槌头较小,且不包任何外物。小鼓属双面膜鸣乐器,无固定音高,但发音频率高于大鼓。其音色清晰、明快,并伴有沙沙的声音,别具特色。演奏方式分为单奏、双奏和滚奏三种,其中滚奏法最具小鼓特色,

双槌极迅速地交替敲击,发出颗粒清晰的音响,各种处理效果(如轻、重、缓、急的区别)可以表达出不同的音乐情绪。小鼓又称"小军鼓",在各类乐队中与大鼓的重要性相同,常与大鼓同时使用。但小鼓不像大鼓那样用来加强强拍,而是在弱拍上敲击细小的节奏,以调和音色,增强乐曲的节奏感。小鼓的音响穿透力强,力度变化大,还可以通过在鼓面上盖绒布,或使用不同硬度的鼓槌来改变音色,能奏出各种气氛,表现力非常丰富。

五、三角铁

三角铁的主体由一根弯成等腰三角形的弹簧钢条首尾不连接组成,另有一根金属棒,用来敲击主体以发声,其外形图如图10-16所示。

三角铁属金属体鸣乐器,无固定音高。它可发出银铃般的颤音,为整个乐队增加一种特殊的色彩,其点缀作用十分明显。它还能奏出各种节奏花样和连续而迅速的震音,尽管音量微弱,但这种美妙的感觉仍可回荡在整个乐队之中。三角铁又称"三角铃",是一种古老的打击乐器,是管乐队、管弦乐队、交响乐队乃至歌舞剧乐队中必不可少的打击乐器。常常在华彩性的乐段中加入演奏,以烘托气氛。

六、锣

锣身为一圆形弧面,多用铜质结构,其四周以本身边框固定;锣槌为一木槌。锣身大小有多种规格,小型锣在演奏时用左手提锣身,右手拿槌击锣;大型锣则须悬挂于锣架上演奏。锣属金属体鸣乐器,无固定音高。其音响低沉、洪亮而强烈,余音悠长持久。通常,锣声用于表现一种紧张的气氛和不祥的预兆,具有十分独特的艺术效果。锣又称"中国锣",来自中国的民族乐队,是交响乐队中唯一的中国乐器。锣是现代交响乐队、管弦乐队中重要的打击乐器,改变锣槌槌头的结构或质地,可有效地改变锣身的音色。另外,一些较小的锣有确定的音高。

七、铃鼓

铃鼓由鼓框(一圈鼓框上开有若干长条形孔,每个孔中安装有一对小钱;有的铃鼓还在一圈鼓框上悬挂几个铜铃)和鼓皮两部分组成。鼓框一般为木质结构;小铃用铜制作而成;鼓皮多用羊皮制成。

铃鼓属单皮膜鸣乐器,直接用手敲击发声,无固定音高。铃鼓具有简易、轻便的特点,适合于民间舞蹈,普遍应用于世界各地。演奏时一只手提鼓身,另一只手敲击鼓面,可同时发出鼓声和铃声(甚至铃声),常用来烘托热烈的气氛,表达一种欢乐的情绪。音色清脆、明亮,还可发出急速而美妙的震音,真可谓"载歌载舞"。铃鼓又称"手鼓",无论在民间舞蹈或乐队伴奏中,铃鼓都是一种色彩性很强的节奏性打击乐器,可用作伴奏、伴舞和伴歌,节奏自由,任凭演奏者即兴发挥。

图10-17 铃鼓

八、钹

钹身为一对铜质的草帽状圆片,对扣在一起像一个梭子(图10-18)。钹身的两个部分各系有一条钹巾,演奏者须取站姿,用双手通过钹巾持住钹身,使钹身的两部分碰撞发音。

图10-18　钹

钹属金属体鸣乐器,无固定音高。其音响洪亮而强烈,余音回荡,可以传得很远。用于强奏时,极富气势,表现得很激情;用于弱奏时,其作用类似大鼓,属于节拍乐器。

钹是一种古老的碰奏乐器,又称"土耳其钹",其音响的穿透力很强,善于烘托气氛,是管乐队、交响乐队、管弦乐队中必不可少的色彩性打击乐器。钹在演奏时可以悬挂在支架上,用鼓槌滚奏,表现力很丰富。轻奏像冰雪消融时的潺潺春水,重击如暴风骤雨时的风声呼啸。

九、响板

响板由一对手掌大小、贝壳形状的扁木片构成(图10-19)。两个木片上都拴有细绳,可套在拇指上。多用红木或乌木等坚硬木材制成。响板属竹木体鸣乐器,无固定音高。演奏时将两片响板像贝壳一样相对着挂在拇指上,用其他四个手指轮流弹击其中一片响板,使之叩击在另一片上发声。其音色

图10-19　响板

清脆透亮,不仅可以直接为歌舞打出简单的节拍,而且可以奏出各种复杂而奇妙的节奏花样,别有一番特色。

响板又叫"西班牙响板",多用于西班牙、意大利等南欧国家以及拉丁美洲的民族舞蹈之中。在交响乐、歌剧和舞剧音乐中,响板也通常只限于伴奏具有南欧及拉美风格的音乐、歌舞。有时,响板甚至可以用于独奏。

第四节　键盘乐器

在键盘乐器家族中,所有的乐器均有一个共同的特点,那就是键盘。但是它们的发声方式有着微妙的不同,如钢琴属于击弦打击乐器类,管风琴属于簧鸣乐器类,电子合成器则利用了现代的电声科技,等等。键盘乐器相对于其他乐器家族而言,有其不可比拟的优势,那就是其宽广的音域和可以同时发出多个乐音的能力。正因如此,键盘乐器即使是作为独奏乐器,也具有丰富的和声效果和管弦乐的色彩。所以,从古至今,键盘乐器备受作曲家们和音乐爱好者们的关注和喜爱。

一、钢琴

钢琴由琴弦列、音板、支架、键盘系统(包括黑白琴键和击弦音槌)、踏板机械(包括顶

杆和踏板）和外壳共六大部分组成（图10-20、10-21）。高、中音琴弦由钢丝制成；低音琴弦由钢丝加上紫铜缠丝制成。音板是木质结构，木材要求质地柔软、有弹性、易传导振动，以白松或梧桐为最佳。支架包括铸铁支架和木支架两部分。黑白琴键多用乌木制成；音槌常用山毛榉制成。踏板机械是金属结构。外壳是漆饰木板结构。

图10-20　钢琴　　　　　　　　　　　　图10-21　钢琴

　　钢琴音域宽广，音量洪大，音色变化丰富，可以表达各种不同的音乐情绪，或刚或柔，或急或缓均可恰到好处；高音清脆，中音丰满，低音雄厚，可以模仿整个交响乐队的效果。钢琴的历史已有200年以上，最早是在17世纪末由克里斯托福里在佛罗伦萨制造的。19世纪的著名钢琴制造家布罗德伍德、埃拉尔、贝希施泰因、布吕特内尔和斯坦威等人在许多方面改进了钢琴，增加音量和连续演奏的能力，扩展了音域，并改善了钢琴的机械装置。现代钢琴因形状和体积的不同，主要分为立式钢琴和三角钢琴。音乐会所用的大三角钢琴是乐器中的庞然大物，有9英尺长，最重的可达79吨。迄今为止最昂贵的钢琴是一架1888年生产的斯坦威牌三角钢琴。1980年在纽约以18万英镑的高价被拍卖。钢琴因其独特的音响，88个琴键的全音域，历来受到作曲家的钟爱。在流行、摇滚、爵士以及古典等几乎所有的音乐形式中都扮演了重要的角色，被誉为"乐器之王"。

二、管风琴

　　管风琴是世界上有史以来体积、重量最大的乐器（图10-22），构造极其复杂，没有固定的规格。一般由键盘系统和音管系统两大部分组成。管风琴属簧片乐器族中的自由簧乐器，音域最为宽广，有雄伟磅礴的气势、肃穆庄严的气氛，其丰富的和声绝不逊色于一支管弦乐队，是最能激发人类对音乐产生敬畏之情的乐器，也是最具宗教色彩的乐器。

　　管风琴是历史悠久的古老乐器，大约产生于公元前200年左右。管风琴有多种类型，但其共同特征是风箱将空气注入琴箱，演奏者用手指或双脚操作键盘施加压力，使空气进入不同长度和管径的金属或木质音管中，从而奏出乐音。管风琴曾是纯粹的宗教乐器，在很多欧洲国家，每个普通村镇的教堂里都有管风琴。它是典型的独奏和声乐器，作为伴奏往往只用于宗教歌曲，在管弦乐队和交响乐队中则更少见。管风琴体积庞大，最大的高达十几米，有三万多根音管、七层键盘，演奏时发出洪大壮阔的音响。

图 10-22　管风琴

三、手风琴

手风琴由高音键盘、低音键钮和风箱三大部分组成。手风琴具有多种音色,可模拟多种管乐器和弦乐器;和声丰富,可奏出小型乐队的效果;音量洪大,发音持久,不受空间局限;便于携带和演奏,是普及型乐器。最早的手风琴的专利注册于1829年的维也纳。此后虽音质和结构不断得到改善,但基本形制没有太大的变化,多为右手演奏高音键盘,左手操纵六排键钮,产生低音与和弦。手风琴多用于独奏或为歌曲、舞蹈等伴奏,较少加入管弦乐队或交响乐队;具有较强的民间风格,特别能体现东欧国家的民族特色。